Schöpferische Wiederherstellung
Creative Reconstruction

Hans Döllgast
Karljosef Schattner
Josef Wiedemann

HIRMER

Bewacht ein altes Bauwerk mit ängstlicher Sorgfalt, bewahrt es so gut es geht und um jeden Preis vor dem Zerfall, zählt seine Steine wie die Edelsteine einer Krone; stellt Wachen ringsherum auf, wie an den Toren einer belagerten Stadt; bindet es mit Eisenklammern zusammen, wo es sich löst; stützt es mit Balken, wo es sich neigt, kümmert euch nicht um die Unansehnlichkeit solcher Stützen; besser eine Krücke, als ein verlorenes Glied ... Sein letzter Tag muss einmal kommen; aber lasst ihn offen und unzweifelhaft sein, und lasst keine Entwürdigung und falsche Herstellung es noch der letzten Totenehren berauben, die Erinnerung ihm erweist.

Watch an old building with an anxious care; guard it as best you may, and at any cost, from every influence of dilapidation. Count its stones as you would jewels of a crown; set watches about it as if at the gates of a besieged city; bind it together with iron where it loosens; stay it with timber where it declines; do not care about the unsightliness of the aid: better a crutch than a lost limb ... Its evil day must come at last; but let it come declaredly and openly, and let no dishonouring and false substitute deprive it of the funeral offices of memory.

John Ruskin

Inhalt/Contents

Schöpferische Wiederherstellung
Creative Reconstruction

Hans Döllgast
Karljosef Schattner
Josef Wiedemann

Fotografie/Photography
Klaus Kinold

Text
Wolfgang Jean Stock

Die Aussegnungshalle im
Münchner Ostfriedhof zählt
zu Döllgasts bedeutendsten
Raumschöpfungen.

Among the most important
spaces created by Döllgast
is the cemetery chapel at
Munich's Ostfriedhof.

Schöpferische Wiederherstellung

Als das Werk von Hans Döllgast (1891–1974) im Sommer 1987 erstmals in einer großen Münchner Ausstellung vor Augen geführt wurde, konnte man seinen Namen in keinem der maßgeblichen Lexika zur modernen Architektur finden. Dieses Defizit ist inzwischen behoben worden.[1] Wilfried Wang würdigt den Architekten als einen Meister von Sinnfälligkeit und handwerklicher Feinheit: „Die Bauten strahlen eine Gelassenheit aus, in der Tradition und Zeitlosigkeit miteinander verschmelzen." Durch diesen Eintrag wurde Döllgast in den internationalen Kanon des modernen Bauens aufgenommen.

Als Sohn eines Lehrers in Neuburg an der Donau aufgewachsen, hatte Döllgast 1914 sein Studium an der Münchner Technischen Hochschule abgeschlossen. Da er aber den ganzen Ersten Weltkrieg als Infanterist mitmachen musste, begann sein Berufsweg erst 1919. „Drei glückselige Jahre" habe er im Pasinger Architekturbüro von Richard Riemerschmid verbracht, ehe er 1922 Mitarbeiter von Peter Behrens wurde, für den er in Wien, Berlin und Frankfurt am Main tätig war. Diese beiden, in ihrer Haltung so unterschiedlichen Architekten betrachtete er als seine wichtigsten Lehrmeister. Nachdem er 1927 ein eigenes Büro eröffnet hatte, folgte zwei Jahre später der erste Lehrauftrag an der Münchner TH. Dort wirkte er dann von 1943 an für dreizehn Jahre als ordentlicher Professor mit einer wachsenden Schar von Schülern, die er durch seine Hingabe an die Arbeit und sein Charisma zu beeindrucken wusste.

Im erfolgreichen Hochschullehrer zeigte sich aber nur die eine Seite seines Schaffens. Die andere war seine lebenslange Position als Außenseiter der modernen Architektur. Wie eigenständig Döllgast gearbeitet hat, weshalb er sich auch dem gängigen Schema entzieht, hat Winfried Nerdinger im Katalog der Münchner Ausstellung erläutert: „Beherrschung der handwerklichen Tradition ohne altertümelnde Handwerklichkeit, natürlicher Umgang mit historischen und traditionellen Formen ohne Historismus, Auseinandersetzung mit neuen Materialien und modernen Formen ohne Modernismus, das sind Kennzeichen einer

Creative Reconstruction

When the work of Hans Döllgast (1891–1974) was first presented in a large-scale exhibition in Munich in the summer of 1987, his name was not found in any of the relevant reference books for modern architecture. That shortcoming has meanwhile been rectified.[1] Wilfried Wang praises the architect as a master of the evident and of technical finesse: "His buildings exude a calm in which tradition and timelessness merge." As a result of this encyclopaedia entry, Döllgast was included in the international canon of modern architecture.

Growing up the son of a teacher in Neuburg an der Donau, Döllgast completed his studies at the Technische Hochschule in Munich in 1914, but he was forced to serve as an infantryman throughout the First World War and so his career started only in 1919. He spent what he called "three blissful years" in the architectural office of Richard Riemerschmid in Munich-Pasing, before becoming an assistant of Peter Behrens in 1922. For the latter he worked in Vienna, Berlin, and Frankfurt am Main. Döllgast regarded those two architects, who were so different in terms of approach, as his most important mentors. In 1927 he set up his own office and two years later he was first hired to teach at the Technical University in Munich where, starting in 1943, he subsequently taught for thirteen years as full professor, impressing a growing number of students with his dedication to work and his charisma.

Yet being a successful university teacher was just one aspect of his career. The other was his lifelong position as a maverick of modern architecture. In the catalogue accompanying the 1987 exhibition in Munich, Winfried Nerdinger explained the independent way in which Döllgast worked and why he does not conform to the usual mold: "A command of the technical tradition without archaizing craftsmanship; a natural approach to historical and traditional forms without historicism; an exploration of new materials and modern forms without Modernism. These are the hallmarks of a group of architects who, as early as the 1920s, could be linked neither to the radical modernists nor to the backward-looking historicists—a group that also includes Döllgast."[2]

Gruppe von Architekten, die schon in den 1920er Jahren weder den radikalen Modernen noch den rückwärts gewandten Historisten zugeordnet werden konnten und zu denen auch Döllgast gehört."[2]

Sein eigenwilliges und dabei überschaubares Werk, das Döllgast selbst einmal als „Mischung aus unbestrittener Avantgarde und reservierter Nachhut" bezeichnet hat, umfasst auch Projekte wie etwa die Münchner Großsiedlung Neuhausen aus den Jahren um 1930. Seine bedeutendsten Leistungen sind jedoch die „schöpferischen Wiederherstellungen" von kriegszerstörten Bauten in München nach 1945: der Alten Pinakothek, der Basilika St. Bonifaz und der großen Friedhöfe. Mit diesen, die Zeit überdauernden Projekten hat sich Döllgast in die Architekturgeschichte eingeschrieben. Die hier gezeigten Aufnahmen wurden in den frühen 1980er Jahren aufgenommen und sind wegen der teilweisen Zerstörung von Döllgasts Werk bereits historisch.

Im Geist von Döllgast
Einige von Döllgasts Absolventen ließen sich intensiv anregen, am stärksten wohl Karljosef Schattner (1924–2012). Schattner, der 35 Jahre lang als Diözesanbaumeister des Bistums Eichstätt wirken konnte,[3] hat sich ähnlichen Herausforderungen gestellt wie sein Lehrer: Er hat in Eichstätt bedrohte Bauten gerettet und zeitgenössisch erweitert wie das Alte Waisenhaus (1988) oder historischen Gebäuden durch funktionale Ergänzungen eine neue Nutzung gegeben wie beim Ulmer Hof (1980). Beim Schloss Hirschberg oberhalb von Beilngries wiederum hat er einen modernen Trakt mutig vor dessen Südfassade gesetzt (1992).

Auch für Josef Wiedemann (1910–2001), dessen interpretierende Reparatur der 1944 stark zerstörten Glyptothek ebenfalls zu den Höhepunkten des Münchner Wiederaufbaus zählt, war Döllgast das große Vorbild: „Von den Architekten meiner Generation betrachtet jeder unter seinen Lehrern Döllgast als seinen eigentlichen Meister. Mir ergeht es nicht anders."[4]

His unconventional and at the same time manageable oeuvre, which Döllgast himself once described as a "combination of undisputed avant-garde and reserved rear guard," also comprises projects such as the large 1930s housing estate in Munich-Neuhausen.

His most significant accomplishments, however, are his "creative reconstructions" of war-ravaged buildings in Munich after 1945: the Alte Pinakothek, the Basilica of St. Boniface, and the large cemeteries. Based on those timeless projects alone, Döllgast's name has been inscribed into the history of architecture. Taken in the early 1980s, the photographs in this book have historical significance by now due to the partial destruction of Döllgast's work.

In the Spirit of Döllgast
Some of Döllgast's graduates were intensely inspired by him, most notably perhaps Karljosef Schattner (1924–2012). Serving as diocesan architect of the Bishopric of Eichstätt for thirty-five years,[3] Schattner took on similar challenges as his teacher: he saved and created contemporary additions for endangered buildings in Eichstätt, such as the Old Orphanage (1988), and gave historical buildings a new use through functional additions, as with the Ulmer Hof (1980). In the case of Hirschberg Castle above Beilngries he, in turn, boldly placed a modern wing in front of its south façade (1992).

Döllgast was the most important model also for Josef Wiedemann (1910–2001), whose interpretative reconstruction of the Glyptothek, the museum of Greek and Roman sculpture which was heavily destroyed in 1944, ranks among the highlights of Munich's reconstruction: "Each one of the architects of my generation regards Döllgast, of all their teachers, as their true master. I feel the same way."[4]

1 Vittorio Magnago Lampugnani (Hg./ed.): Hatje Lexikon der Architektur des 20. Jahrhunderts, Ostfildern-Ruit 1998, S./p. 89.
2 Technische Universität München und/and Bund Deutscher Architekten BDA (Hg./ed.): Hans Döllgast 1891–1974, München 1987, S./p. 20. Fortan zitiert als/cited below as Kat. Döllgast 1987.
3 Wolfgang Jean Stock (Hg./ed.): Architektur und Fotografie/Architecture and Photography. Karljosef Schattner, Klaus Kinold, Basel 2003.
4 Kat. Döllgast 1987, S./p. 222.

Josef Wiedemann: Interpretierende Reparatur der Glyptothek, München, 1972

Interpretative repair of the Glyptothek in Munich, 1972

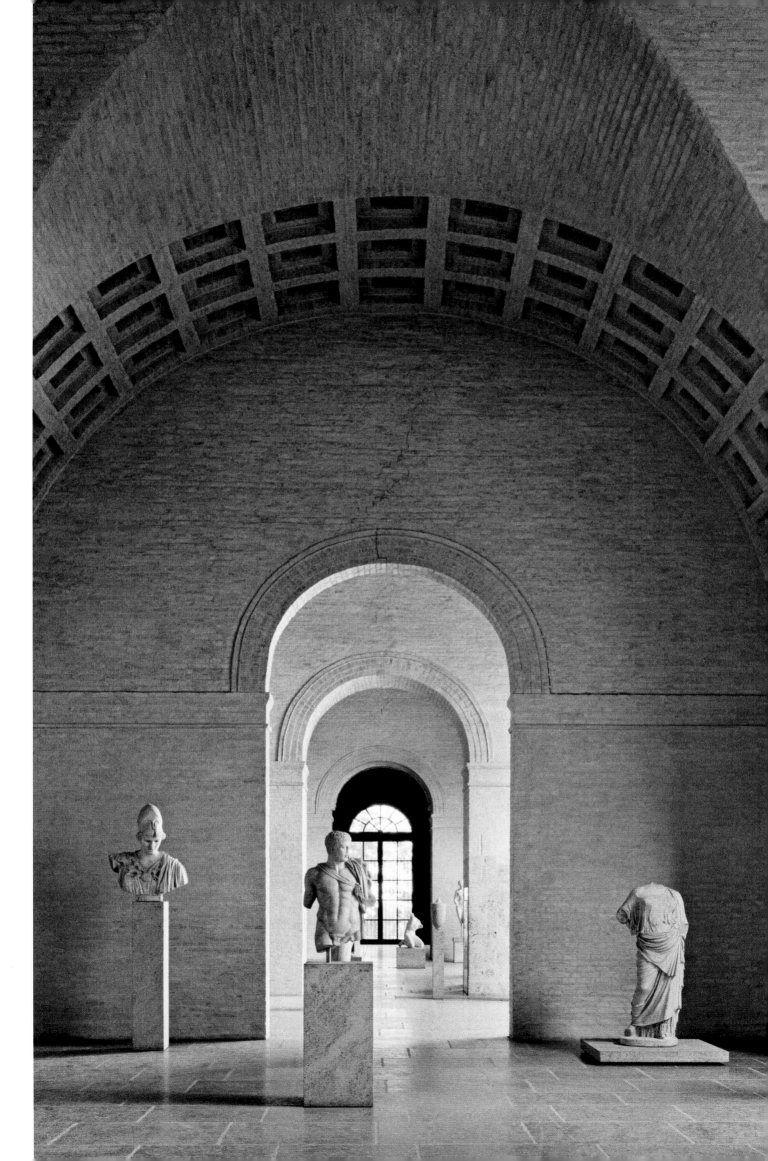

Hans Döllgast
1891–1974

Alte Pinakothek, München
Wiederherstellung 1946–57

Das 1836 nach Plänen von Leo von Klenze fertig gestellte Gebäude der Alten Pinakothek, damals noch weit draußen vor der Stadt, war im Zweiten Weltkrieg schwer beschädigt worden. Zerstört war vor allem die Südfassade, in der ein großer Bombentrichter klaffte. Durch seine Beharrlichkeit gelang es Hans Döllgast, das Bauwerk vor dem Abbruch zu retten. Im Rückblick nannte er dessen Wiederherstellung „die schönste Aufgabe meiner Architektenlaufbahn".

Döllgast musste für einige seiner Projekte streiten, seinen längsten und intensivsten Kampf führte er jedoch zur Bewahrung der Pinakothek. Ohne jeden Auftrag beschäftigte er sich seit 1946 mit der Instandsetzung der Ruine, deren Südseite durch ein riesiges Zwischenlager für Trümmerschutt zunehmend verdeckt wurde. Zunächst gab es 1947 den Vorschlag des prominenten Architekten Robert Vorhoelzer, die Maxvorstadt völlig neu zu planen und dafür die Ruine abzureißen. Drei Jahre später verkündete der Freistaat Bayern seine Absicht, die Gemäldegalerie zugunsten neuer Hochschulbauten zu opfern. Angesichts dieser Gefahren mobilisierte Döllgast alle Kräfte. Einen ersten Erfolg verbuchte er 1951 mit einem Aufruf zur Rettung, der von Studenten auch im Bayerischen Landtag verbreitet wurde. 1952 wurde er schließlich offiziell als Architekt der Pinakothek beauftragt. Innerhalb von fünf Jahren konnte er seine Planung im Wesentlichen verwirklichen. Neben der Verlegung des Eingangs in die Gebäudemitte und der von dort beidseitig zum Galeriegeschoss ansteigenden Treppe war vor allem seine Gestaltung der gespaltenen Südfassade eine schöpferische Eigenleistung. Der Bombentrichter wurde nämlich als Bruchstelle sichtbar gemacht: Die Struktur von Klenze blieb erhalten, die Textur aber mit einfachem Sichtmauerwerk, niedrigen Betongurten und fast 19 Meter hohen Stahlrohrstützen war ein Bekenntnis zur Gegenwart.

Alte Pinakothek, Munich
Reconstruction 1946–57

Completed in 1836 according to plans by Leo von Klenze on a site that, at the time, was still quite far from the city, the building of the Alte Pinakothek was severely damaged during the Second World War. The south façade, in particular, was destroyed after a bomb had torn a large gaping hole in it. Through his perseverance, Hans Döllgast was able to save the building from demolition. Looking back, he called its reconstruction the "most wonderful assignment of my career as an architect."

Döllgast had to fight for a number of his projects, but his longest and most intense fight was for the preservation of the Pinakothek. Though uncommissioned, he had been preoccupied with the restoration of the ruined building, whose south front was becoming increasingly hidden from view by a huge pile of temporarily deposited rubble, since 1946. In 1947 there was a first proposal by the prominent architect Robert Vorhoelzer to create a completely new master plan for the Maxvorstadt district and tear down the ruined building for that purpose. Three years later, the Free State of Bavaria announced its intention to sacrifice the picture gallery in favor of new university buildings. In view of those dangers Döllgast mobilized all available forces. He scored a first success in 1951 with a call to save the building, which students also disseminated at the Bavarian state parliament. In 1952 he was finally officially installed as architect of the Pinakothek. Within five years he was able to essentially realize his plans. In addition to the new entrance in the center of the building and the stairs rising on both sides from there to the gallery level, his solution for the south façade in particular was a singular creative achievement in that the bomb crater was left visible as an area of fracture. Klenze's structure was preserved, but the texture with plain, exposed brickwork, low concrete cornices, and almost 19-meter-tall tubular steel props was a commitment to the present.

Anregungen zur Wiederherstellung

Franz Peter und Franz Wimmer, die mit Döll-gasts Werk besonders vertraut sind, haben daran erinnert, dass die schöpferische Instand-setzung der Münchner Bauten schon auf frühe Erfahrungen des Architekten zurückgehe, wäh-rend seiner Hochzeitsreise 1926 durch Italien: „Über die Villen hinaus wurde Döllgast in Rom zum ersten Mal mit Ruinen inmitten einer vitalen Großstadt konfrontiert, sah sie nicht nur als museale Relikte, sondern ergänzt, überla-gert, umgebaut, umgenutzt und von Leben erfüllt. Auch die einfachen Maßnahmen zu ihrer Sicherung, wie Schutzdächer, Stützpfeiler oder Strebebögen dürften ihn beeindruckt haben."[5] Ein weiterer Einfluss geht auf den Architekten Rudolf Schwarz zurück, der – zeitlich parallel zu Döllgasts ersten Überlegungen – zu seinem „interpretierenden Wiederaufbau" zerstörter Kirchen schrieb: „Ich hielt die Erhaltung der Ruinen für möglich, die genaue Wiederherstel-lung auch, aber ich meinte, beides sollte die Ausnahme sein und die Regel die Interpretation. Man solle das alte Werk ganz und gar ernst nehmen, aber nicht als ein Totes, sondern als ein Lebendiges, das unter uns lebt, und mit ihm eine Zwiesprache beginnen, lauschen, was es zu sagen hat (...) Man solle diese Zwiesprache aber mit einem Partner beginnen, nicht wie er einmal war, sondern wie er jetzt, in dieser geschichtlichen Stunde, da ist und Geschichte erlitten hat."[6]

Impulses for Restoration

Franz Peter and Franz Wimmer, who know Döllgast's work particularly well, have pointed out that his creative reconstruction of Munich buildings can be linked to early experiences of the architect during his honeymoon travels around Italy in 1926: "Apart from the villas, Rome confronted Döllgast for the first time with ruined buildings in the midst of a vibrant city; he encountered these not just as muse-um piece-like relics but, rather, with new parts added to them, overlaid, converted, put to new use, and filled with life. The simple measures to secure them, such as canopy roofs, supporting columns, and flying buttresses, likely also made an impression on him."[5] Another influence on Döllgast was the architect Rudolf Schwarz who, at the same time when Döllgast developed his first ideas, wrote about his "interpretative re-construction" of destroyed churches: "I consid-ered it possible to preserve the ruined build-ings and to restore them, too, but I thought that both should be the exception and interpre-tation the rule. The old work absolutely should be taken seriously, not, however, as something dead but as something alive that lives among us. One should start a dialogue with it and listen to what it has to say ... But one should start this dialogue not with a partner the way he once was, but the way he exists now, at this point in history, and having endured history."[6]

5 Franz Peter und/*and* Franz Wimmer: Von den Spuren.
Interpretierender Wiederaufbau im Werk von Hans Döll-
gast, Salzburg 1998, S./*p.* 9. Fortan zitiert als/*cited below as*
Von den Spuren 1998.
6 Rudolf Schwarz: Kirchenbau. Welt vor der Schwelle
(1960), Nachdruck/*reprint* Regensburg 2007, S./*p.* 93.

Wieder von vorne anfangen
über Trümmerfeldern ...
Schon damals – 1945/46 –
haben wir die Alte Pinako-
thek umschlichen, die ja dem
Abbruch freigegeben war,
gemessen und bewacht und
dem Bagger aufgelauert,
der etwa angefangen hätte,
abzubrechen.
Das Schwierigste am Ganzen
war, den Abbruch aufzu-
halten, der schon beschlos-
sen war.

Having to start all over again
on fields of rubble ... Even
at that time, in 1945–46, we
snuck around the Alte Pina-
kothek which was slated for
demolition, measured and
guarded it and watched for
the excavator that might have
started demolishing.
The hardest part of it all was
stopping the demolition
which had already been
decided.

Hans Döllgast

Anti-Döllgast-Kampagne

Der gleichermaßen ernste wie heitere Hans Döllgast (aus seiner Feder stammt ja auch die ‚Heitere Baukunst') erfuhr zu Lebzeiten in München gerade für sein Hauptwerk wenig Dank und Anerkennung. Als „Ruinenromantik" wurde verspottet, was in Wahrheit hellwache Gestaltung war, als „Provisorium" abgetan, was schlichte Würde zum Ausdruck brachte. Dem Münchner Repräsentationsgeschmack, dem es stets um „Verschönerung" geht, ist die Pinakothek in ihrer gebrochenen Einheit von Neurenaissance und Nachkriegsarchitektur bis heute ein Dorn im Auge. Vor allem die sichtbar belassene geschichtliche Wunde in der Südfassade mit dem schlichten Sichtmauerwerk aus Trümmerziegeln wollte man immer wieder „bereinigen". In seiner 1974 gehaltenen Gedenkrede auf Hans Döllgast sprach der TU-Professor Franz Hart sogar von einer „Anti-Döllgast-Kampagne" einflussreicher Kreise.[7] In der Öffentlichkeit wie in der Presse wollten Anfang der 1970er Jahre die Forderungen nach einer Beseitigung des „Schandflecks" nicht abreißen. Dabei hatte sich damals auch der renommierte Architekt Steen Eiler Rasmussen für die Bewahrung von Döllgasts Schöpfung eingesetzt: „Man soll reparieren und so wenig wie möglich restaurieren. (...) Deshalb finde ich Döllgasts Behandlung der Alten Pinakothek in München einfach genial. Was übrig geblieben war von Klenzes Werk hat er kommenden Zeiten überliefert ohne verfälschende Zutaten."[8] Ein Jahr vor seinem Tod im März 1974 musste Döllgast bei der Erneuerung der Galeriedächer eine letzte Niederlage hinnehmen. Verzweifelt schrieb er nach Eichstätt an den Diözesanbaumeister Karljosef Schattner, einen seiner Schüler: „Kollege Schattner! Alte Pinakothek. Verworrene Sache. Ich, Baumeister, will die beste Galerie, der Philologe ein Prachtstück. Darüber verreckt der Klenzebau ein zweitesmal."[9]

Anti-Döllgast Campaign

During his lifetime, Hans Döllgast, who was as serious as he was buoyant (after all, he had authored a treatise called "Heitere Baukunst," or "Buoyant Architecture"), didn't gain much gratitude and recognition in Munich especially for his most important work. What, in fact was keen creation was derided as "ruin romanticism," and what expressed simple dignity was dismissed as makeshift. To the Munich taste for grandeur, which is invariably interested in beautification, the Alte Pinakothek is, to this day, a thorn in the flesh in its fractured unity of Renaissance Revival and postwar architecture. The desire to "recitify" the historic wound which was left visible in the south façade by means of plain visible masonry of rubble bricks was particularly persistent. In his 1974 speech commemorating Hans Döllgast, Franz Hart, a professor at the Technical University, even referred to an "anti-Döllgast campaign" by influential circles.[7] In the early 1970s there were constant calls, both by the public and in the press, for removal of the "eyesore," even though the renowned architect Steen Eiler Rasmussen had by then also spoken up for the preservation of Döllgast's work: "One should repair and restore as little as possible. … This is why I find Döllgast's approach to the Alte Pinakothek in Munich simply brilliant. He has passed down to future times what had remained of Klenze's work without any distorting additions."[8] One year before his death in March 1974, Döllgast had to accept one last defeat regarding the renewal of the gallery roofs. In despair he wrote Karljosef Schattner, Diocesan Architect in Eichstätt and one of his former students: "Dear colleague Schattner! Alte Pinakothek. A convoluted matter. I, architect, want the best gallery; the philologist wants something grand. The Klenze building is perishing a second time over this."[9]

7 Franz Hart über/*about* Hans Döllgast in: Kat. Döllgast 1987, S./*p.* 260.
8 Ebda./*Ibid.*, S./*p.* 259.
9 Brief/*letter* Hans Döllgast an/*to* Karljosef Schattner, 4. Mai 1973 (Archiv Stock).

Die von Hans Döllgast neu ent-
worfene, nach beiden Seiten
hin zum Galeriegeschoss
ansteigende Treppenanlage in
der Alten Pinakothek zählt zu
den eindrucksvollsten Raum-
schöpfungen in der Geschichte
der modernen Architektur.

The staircase in the Alte Pina-
kothek as newly designed by
Hans Döllgast with stairs rising
on both sides to the gallery
level ranks among the most
striking spaces in the history of
modern architecture.

Internationale Anerkennung

Immerhin konnte die größte Gefahr abgewehrt werden: der vollständige Rückbau der Alten Pinakothek in den Originalzustand, für den die staatliche Bauverwaltung bereits Pläne ausgearbeitet hatte. Seit den späten 1970er Jahren erfolgte allerdings eine Renovierung der Fassaden, weil die Trümmerziegel teilweise zerbröckelt waren und die Abdeckungen von Gesimsen und Konsolen zu Schäden geführt hatten. Döllgasts großartiges „Flickwerk" blieb zwar sichtbar, doch wurde es in manchen Details geglättet. [10] Diese Eingriffe, die von vielen Döllgast-Freunden als Verlust an Qualität beklagt werden, räumt auch Winfried Nerdinger ein, fügt aber hinzu: „Insgesamt wurde der Charakter von Döllgast erhalten und nun so gesichert, dass der Bau als eine Wiederherstellung und Neuschöpfung der Alten Pinakothek bestehen bleiben kann." [11] Auf Nerdingers Initiative hin fand dann 1991 in der Münchner TU ein internationales Symposium zum 100. Geburtstag von Döllgast statt. Dabei pries auch Georg Mörsch, Professor für Denkmalpflege in Zürich, die Wiederherstellung der Pinakothek: „Nie zuvor in der Architekturgeschichte ist eine selbstverschuldete Katastrophe so radikal zum ikonologischen Thema gemacht, so konsequent entwerferisch geformt und baumeisterlich umgesetzt worden." [12] Wie auch zahlreiche neuere Publikationen zeigen, gilt die Alte Pinakothek heute als ein Schlüsselwerk beim schöpferischen Umgang mit Ruinen.

International Recognition

At least the greatest danger, that of the reconstruction being undone and the Alte Pinakothek being returned to its original state, could be averted, even though the state building authority had already developed plans for it. Starting in the 1970s, however, a renovation of the façades was undertaken, because the rubble bricks had partly crumbled and the coverings of cornices and corbels had caused damage. Döllgast's magnificent "patchwork" remained visible, but was smoothed out in many details. [10] Many friends of Döllgast deplore those interventions as a loss in quality, as Winfried Nerdinger also concedes. But he adds: "Overall, the character of Döllgast's work was preserved and now secured, so that the building can endure as a restoration and re-creation of the Alte Pinakothek." [11] In 1991, on the initiative of Nerdinger, an international symposium marking the 100th birthday of Döllgast took place at the Technische Hochschule in Munich. At this symposium Georg Mörsch, Professor of Historic Preservation in Zurich, also praised the restoration of the Pinakothek: "Never before in the history of architecture has a self-inflicted catastrophe been addressed as an iconological theme so radically and developed and architecturally realized in such a consistent way." [12] As numerous more recent publications show as well, the Alte Pinakothek is nowadays regarded as a key work for a creative approach to ruins.

10 Von den Spuren 1998, S./*p.* 39.
11 Interview Wolfgang Jean Stock mit/*with* Winfried Nerdinger, 1. Oktober 1991 (Archiv Stock).
12 Zitiert in/*quoted in* Wolfgang Jean Stock: Bauen und Geschichte. Ein Symposium zu Ehren von Hans Döllgast, in: Süddeutsche Zeitung, Feuilleton, 10. Mai 1991.

Dieser Ausschnitt der Südfassade zeigt die „Zwiesprache" zwischen Alt und Neu: Die Struktur des Klenze-Baus blieb erhalten, die Textur mit einfachem Sichtmauerwerk und betonierten Gesimsen bildete ein Bekenntnis zur Gegenwart.

This detail of the south façade shows the "dialogue" between old and new: the structure of the Klenze building was preserved, while the texture with plain exposed brickwork and concrete cornices represents a commitment to the present.

Basilika St. Bonifaz, München
Wiederherstellung 1945–50

Die fünfschiffige Basilika St. Bonifaz war im Auftrag von König Ludwig I. von Bayern nach Plänen des jungen Architekten Georg Friedrich Ziebland von 1835–48 errichtet worden. Im Zweiten Weltkrieg wurde sie schwer beschädigt. Ihr Wiederaufbau war für Hans Döllgast der erste wichtige Auftrag nach 1945.

Die von Ziebland entworfene Basilika war zugleich die Kirche der Benediktiner, die der König nach München berufen hatte.[13] Der Neubau wurde damals als baukünstlerisches Ereignis bewertet: „Die monumentale Basilika traf mit ihren frühchristlichen Architekturformen, dem Dämmerlicht und der prächtigen goldschimmernden Ausmalung genau den Zeitgeschmack der Romantik und erregte Bewunderung in ganz Deutschland."[14] Der Historiker Leopold von Ranke nannte sie sogar „die schönste moderne Kirche". Diese Pracht ging während des Zweiten Weltkriegs verloren. Den schwersten Schaden erlitt die Basilika Anfang 1945 durch einen Bombentreffer, der die Längswände aller Kirchenschiffe spaltete: Bei Kriegsende präsentierte sich das große Bauwerk als eine zweigeteilte Ruine. Auch hier ging es Hans Döllgast zunächst um die Sicherung der baulichen Reste. Seine Entwürfe für die schöpferische Wiederherstellung der Kirche mündeten in ein drittes Projekt, das 1949/50 zur Ausführung kam. Wie später bei der Alten Pinakothek konnte er die Bauherren für seinen Vorschlag gewinnen, weil er billiger kam als Abbruch und Neubau.[15] Das Foto zeigt eine eingemauerte Säule mit einer ergänzten Basis.

13 Georg Dehio: Handbuch der deutschen Kunstdenkmäler, Band/*volume* München, München und/*and* Berlin 1996, S./*p.* 44.
14 Von den Spuren 1998, S./*p.* 17.
15 Ebda./*ibid.*, S./*p.* 12.

Basilica of St. Boniface, Munich
Restoration 1945–50

The five-aisle Basilica of St. Boniface was built in 1835–48 for King Ludwig I of Bavaria based on plans of the young architect Georg Friedrich Ziebland. During the Second World War it was severely damaged. Its restoration was the first major commission for Hans Döllgast after 1945.

The basilica Ziebland designed at the same time served as the church of the Benedictines whom the king had invited to Munich.[13] At the time the new building was seen as an architectural sensation: "The monumental basilica with its early Christian architectural forms, its twilight, and its magnificent golden shimmering decoration precisely met the contemporary taste of Romanticism and aroused admiration throughout Germany."[14] The historian Leopold von Ranke even called it the "most beautiful modern church." This splendor was lost during the Second World War, with the basilica suffering the heaviest damage in early 1945 due to a bomb hit that cleaved the longitudinal walls of all five church aisles. At the end of the war the grand building presented itself as a bisected ruin. Here, too, Hans Döllgast's first concern was to secure what was left of the building. His plans for a creative reconstruction of the church resulted in a third project that was executed in 1949–50. Just as in the case with the Alte Pinakothek later on, he succeeded in securing his clients' support for his proposal because it was cheaper than demolition and new construction.[15] This photograph shows a walled-in column with an added base.

Kraftvoller Torso

In seinem einzigartigen Rückblick, dem ‚Journal retour', hat Döllgast seine Faszination für die Ruine ausgedrückt: „Da muss ein Stück schon sehr viel in sich haben, wenn auch der Torso noch ergreift."[16] Diesem Torso hat er eine neue und zugleich kraftvolle Gestalt gegeben. Die Kirche wurde, um etwa die Hälfte verkürzt, auf dem Grundriss des besser erhaltenen Südteils wieder aufgebaut. Dabei nutzte Döllgast auch die erhaltenen Säulen, die er teilweise einmauerte sowie an Basis und Kapitell in einfachen Formen ergänzte. Weil auf jede Ausschmückung verzichtet wurde, entstand ein Kirchenraum von bestechender Klarheit – ebenso „leer" wie die epochale Fronleichnamskirche von Rudolf Schwarz in Aachen aus dem Jahr 1930. Mit Ausnahme des offen gezeigten Dachtragwerks ist diese Raumgestalt durch mehrfache und einschneidende Veränderungen weitgehend verloren gegangen. Döllgasts große Leistung ist noch am Außenbau ablesbar, an dem die „Nahtstellen" zwischen Alt und Neu sichtbar geblieben sind. An das Originalgebäude von Ziebland erinnert vor allem die Eingangsfassade an der Karlstraße (Foto unten).

Powerful Torso

In his unique memoir, called "Journal retour," Döllgast expressed his fascination with ruins: "A building must be quite stunning, if its mere torso still has such an impact."[16] He gave this torso a new and at the same time powerful shape. The Basilica of St. Boniface was reduced to about half its size and rebuilt on the plan of the better-preserved southern section. Döllgast also took advantage of the preserved columns which he partly walled in, while adding bases and capitals in simple forms. Because any decoration was eschewed, the resulting church interior was a space of impressive clarity—just as "empty" as Rudolf Schwarz's epochal Fronleichnamskirche (Corpus Christi Church) in Aachen from 1930. With the exception of the exposed roof structure, this character of the space is largely lost today as a result of multiple radical changes. Döllgast's great accomplishment can still be seen on the exterior where the "seams" between old and new remain visible. Especially the entrance façade on Karlstrasse (photograph below) is still evocative of the original Ziebland building.

16 Hans Döllgast: Journal retour, Heft/*issue* I (1971), Nachdruck/*reprint* Salzburg und/*and* München 2003, S./*p.* 9.

Diese Ansicht der Basilika zeigt die „Nahtstellen" von Alt und Neu: Der historische Bau wird durch Wände aus einfachem Sichtmauerwerk ergänzt. Die neu errichtete Giebelwand hatte ursprünglich Mauervorlagen, die beim unsensiblen Anbau eines Gemeindezentrums aus Stahlbeton-Fertigteilen beseitigt wurden.

This view of the basilica shows the "seams" between old and new: the historical structure is complemented with walls of plain exposed brickwork. The newly built gable wall originally featured buttresses which were thoughtlessly removed when a community center made of prefabricated reinforced-concrete parts was added.

Die Zeichnung zeigt Döllgasts Kirchenraum, der weitgehend zerstört ist. Im Wesentlichen erhalten geblieben ist das filigrane Dachtragwerk, das Döllgast zusammen mit einem Statiker entwickelt hatte. Allerdings wurde die ursprüngliche Deckenuntersicht aus Asbestzement-Platten durch eine Holzschalung ersetzt.

This drawing shows Döllgast's church interior, which has been largely destroyed. The filigree roof structure, which Döllgast developed in collaboration with a structural engineer, is largely preserved. The original asbestos cement boards of the soffit were replaced with wooden boarding.

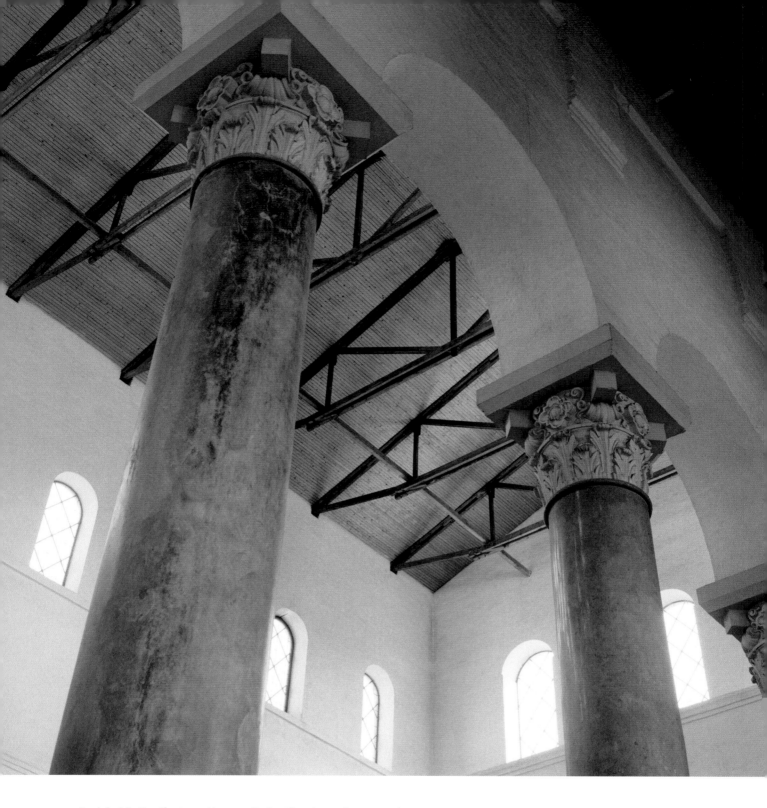

Auch bei St. Bonifaz ist es Hans Döllgast meisterhaft geglückt, verlorene Bauteile durch einfache Formen aus dem Geist der kargen Nachkriegszeit zu ersetzen, hier durch betonierte Ergänzungen historischer Kapitelle. Die suggestiv wirkende Zeichnung zeigt den ersten, nicht ausgeführten Entwurf für den Wiederaufbau.

St. Boniface is another example where Hans Döllgast brilliantly succeeded in replacing lost parts of the building with plain forms in the spirit of the austere postwar era, in this case through the addition of concrete capitals. This suggestive drawing shows the first, unrealized design for the reconstruction.

Poesie der Sparsamkeit

Hans Döllgast ist nicht zuletzt für seine „Beherrschung der handwerklichen Tradition ohne altertümelnde Handwerklichkeit"[17] gerühmt worden. Dieses Können geben diese beiden Detailfotos aus der Vorhalle von St. Bonifaz wieder. Michael Gaenßler, der sich mit den Elementen des Bauens bei Döllgast intensiv auseinandergesetzt hat, spricht davon, dass das „Sichtbare" im Sinne von puristischer Konstruktion und Wahrhaftigkeit „poetisch" eingesetzt werde: „Dem erklärten Willen zu äußerster Sparsamkeit bei seinen Münchner Nachkriegsbauten entsprechen die Formensprache und die eingesetzten, kombinierten Materialien und Bauteile im Zusammenhang mit Mauerwerksflächen: Beton, Eisen, Holz, stets rigoros sichtbar und konstruktiv verwendet."[18]

Poetry of Frugality

Hans Döllgast has been lauded not least for his "command of the technical tradition without archaizing craftsmanship."[17] This expertise is evident in these two photographs of details in the narthex of St. Boniface. Michael Gaenßler, who has closely studied Döllgast's elements of building, mentions that the "visible" in the sense of purist construction and genuineness is used in a "poetical sense": "The express commitment to utmost economy in his Munich postwar buildings is reflected in the formal vocabulary and the used and combined materials and structural elements related to masonry surfaces: concrete, iron, wood, always rigorously visible and used constructively."[18]

17 Winfried Nerdinger: Hans Döllgast – Außenseiter der modernen Architektur, in: Kat. Döllgast 1987, S./p. 20.
18 Kat. Döllgast 1987, S./p. 194.

Alter Südlicher Friedhof, München
Neugestaltung 1953–55

Der Bombenkrieg hatte auch die Münchner Friedhöfe nicht verschont, darunter die große Anlage des Alten Südlichen Friedhofs. Hans Döllgast, „geschult an den Menschen- und Totenstätten der Römischen Antike",[19] erhielt den Auftrag zur Neugestaltung, die er zusammen mit den städtischen Behörden ausführte.

Der Alte Südliche Friedhof war 1563 als ‚Pestfriedhof' vor den Stadtmauern eingeweiht worden. Nachdem 1788 alle innerstädtischen Friedhöfe aus hygienischen Gründen aufgelassen wurden, erklärte man ihn zum Münchner Gesamtfriedhof. Von 1818 bis 1821 wurde er nach einem Entwurf von Gustav Vorherr erweitert: Die symmetrische Neuanlage erhielt eine architektonische Einfassung in Form eines Sarkophags – „ein seltenes Beispiel für die ‚architecture parlante' (Charakterisierung der Revolutionsarchitektur) in Deutschland."[20] In den Jahren 1842 bis 1850 erfolgte eine zweite Erweiterung, Friedrich von Gärtner legte in südwestlicher Richtung einen quadratischen ‚Campo Santo' nach italienischem Vorbild an. Aufgrund der Topographie knickt die Hauptachse der beiden Friedhofsteile ab: Als ‚Gelenk' zwischen ihnen errichtete Gärtner 1842 eine dreischiffige Pfeilerhalle. 1944 wurden beide Teile durch Bombardierungen stark zerstört, seither fanden keine Bestattungen mehr statt.

19 Horst Hambrusch in Kat. Döllgast 1987, S./*p.* 94.
20 Regina Prinz in Winfried Nerdinger (Hg./*ed.*): Architekturführer München, 3. Auflage/*third edition*, Berlin 2007, S./*p.* 107.

Alter Südlicher Friedhof, Munich
Redevelopment 1953–55

Even the Munich cemeteries, including the large grounds of the Alter Südlicher Friedhof were not spared by the bomb war. Hans Döllgast, who "had learned from the human habitats and necropolises of ancient Rome,"[19] was commissioned with its redevelopment, which he realized in cooperation with the municipal authorities.

The Old South Cemetery had been dedicated in 1563 as a "plague cemetery" outside the city walls. After all inner-city cemeteries were abandoned for hygienic reasons in 1788, it was declared Munich's general cemetery. Between 1818 and 1821 it was expanded according to plans by Gustav Vorherr: the new symmetric grounds received an architectural enclosure in the form of a sarcophagus—"a rare example of *architecture parlante* (a term used to describe revolutionary architecture) in Germany."[20] A second expansion followed between 1842 and 1850: Friedrich von Gärtner added a square, Italian-style "Campo Santo," on its southwestern side. Due to the topography, the main axis of the two cemetery sections has a kink. In 1842 Gärtner built a three-aisle hypostyle hall to serve as a "joint" between the two parts. In 1944 both sections were heavily destroyed by bombs. After that no more burials took place.

Sanierung durch „Flickwerk"

In einem Bericht an das Städtische Bestattungs-amt hat Döllgast seine Maßnahmen zusammen-gefasst: „Die Pläne entstanden in enger Zusam-menarbeit mit dem städtischen Hochbauamt und hatten als Kernstück die städtebauliche Bereinigung der Nahtstelle zwischen den beiden Friedhofsteilen. Die von mir vorgeschlagenen Abtragungen fanden ebenso Zustimmung wie die Neuerungsvorschläge an der Durchgangs-halle und der nördlichen Arkade des neueren Bauteils."[21] Die von Döllgast sensibel reparierte Anlage ist bis heute ein faszinierendes „Flick-werk" aus Alt und Neu, aus gesicherten Ruinen und schöpferischen Ergänzungen.

In seinem ‚Journal retour' hat er sich bei Leo von Klenze förmlich entschuldigt: „Das viele Unrecht an Herrn von Klenze hat der Verfasser reumütig wieder gut gemacht, hat über seinem Grab im Münchener Südfriedhof ein Dach errichtet und später mitgeholfen, seine Kirche bei der Residenz vor Abgang zu bewahren."[22]

21 Kat. Döllgast 1987, S./p. 94.
22 Hans Döllgast: Journal retour, Heft/issue I (1971),
Nachdruck/reprint Salzburg und/and München 2003,
S./p. 67.

Redevelopment by Means of "Patchwork"

In a report he submitted to the Municipal Funer-al Department, Döllgast outlined the steps he planned to take: "The plans were developed in close cooperation with the Municipal Building Office and central to them was the smoothing of the juncture between the two cemetery sections. The demolitions I proposed were met with approval, as were my suggested improve-ments for the transitional hall and the northern arcade of the more recent building section."[21] The complex as thoughtfully repaired by Döll-gast remains to this day a fascinating "patchwork" of old and new, of secured ruins and creative additions.

In his "Journal retour" Döllgast formally apol-ogized to Leo von Klenze: "The author has re-morsefully redressed the many wrongs wrought upon Herr von Klenze by building a roof over his tomb at the South Cemetery in Munich and, later, by helping save his church at the royal palace from being razed."[22]

Grabmal/Tomb
Leo von Klenze

Die von Döllgast überdachte Durchgangshalle verbindet als ‚Gelenk' die beiden Teile des Friedhofs. Das untere Foto zeigt das mit markanten Mauervorlagen sanierte Bauwerk als Eingang zum Campo Santo, der auch Grabstellen zahlreicher prominenter Münchner Persönlichkeiten enthält.

The transitional hall for which Döllgast created a roof serves as a joint-like link between the two sections of the cemetery. The photograph below shows the renovated building with striking buttresses as an entrance to the Campo Santo, which includes the graves of numerous Munich notables.

Umfang der Neugestaltung

Döllgast hat die Sicherung der Ruinen sowie seine Eingriffe und Ergänzungen in einem Bericht erläutert: „Die Rundmauer, Abschluss des älteren Teiles nach Süden, wurde auf 2 Meter Höhe abgetragen, die fehlenden Stellen ergänzt. Die davor stehende Pfeilerstellung wurde entfernt bis auf 4 echte Steinsäulen vor dem Gebäude der ehemaligen Aussegnungshalle. Diese wurde als Lapidarium wieder instandgesetzt, bedacht, mit Gittern abgeschlossen und mit neuem Ziegelboden versehen. Sie beherbergt jetzt diebstahlgefährdete Bronzen sowie Überreste von Denkmälern die – zusammenhanglos – keine Bedeutung mehr gehabt hätten. Die mittlere, neunfeldrige Durchgangshalle wurde ebenfalls überdacht und an beide Friedhofsteile angeschlossen. Die beiden Abschlusskapellen am rechten und linken Ende der Kolonnaden wurden in alter Form wieder aufgerichtet und mit herrenlosen Bildwerken versehen. (...) Im neuen Teil wurden die nordseitig gelegenen Arkaden wieder überdeckt und die alte Mauer auf 7 Meter Höhe ergänzt. Unsere hier angewandte Bauart mit Mannesmannröhren wurde von der Bevölkerung als zeitgemäße Notwendigkeit verstanden. Im neuen Jahr 1954 wurden mit einer erhöhten Bausumme die Mauern im südlichen Teil auf die alte Höhe ergänzt, beidseitig verfugt und die davor liegenden Grabmäler in bescheidener Weise instandgesetzt. (...) Erfreulicherweise hat eine Reihe von Münchner Familien ihre Grabstätten nach unserer Anleitung und aus eigenen, teilweise sehr bedeutenden Mitteln wieder aufgerichtet."[23] Das Detailfoto zeigt eine Mauervorlage der Durchgangshalle.

Scope of Redevelopment

In a report Döllgast explained the measures to secure the ruins as well as his interventions and additions: "The curved wall bordering the older part towards the south was lowered to a height of two meters and missing sections were replaced. The row of piers in front of it was removed save for four actual stone pillars in front of the building of the former cemetery chapel. The latter was restored as a lapidarium, roofed, enclosed with grillwork, and given a new brick floor. It now houses bronze sculptures that are at risk of theft as well as remains of memorials which, by themselves, no longer would have any significance. The central, nine-span transitional hall was also roofed and connected to both cemetery sections. The two chapels terminating the colonnades on the right and left were restored to their old form and furnished with unclaimed sculptures. ... In the new section, the arcades facing north were covered again and the old wall was raised to a height of seven meters. The people appreciated the construction with Mannesmann tubes we used here as a contemporary necessity. With a new construction sum for the new year, 1954, the walls in the southern section were brought back to their old height, pointed on both sides, and the tombs located in front of them repaired with modest means. ... Fortunately, a number of Munich families have restored their gravesites in accordance with our instructions using their own, in some cases quite substantial, funds."[23] The detail photograph shows a buttress of the transitional hall.

23 Kat. Döllgast 1987, S./*pp.* 104 f.

In den neu überdachten Arkaden auf der Nordseite des Campo Santo wurden auch Reste zerstörter Grabdenkmäler aufgestellt. Das von Döllgast mit einfachsten Mitteln reparierte Mauerwerk der Wände bildet einen ruhigen und zugleich fein strukturierten Hintergrund für die Spolien. Die in der Münchner ‚Trümmerzeit' verwendeten Sichtziegel vermitteln den Reiz des Unfertigen, des bewusst nicht Perfekten.

The newly covered arcades on the northern side of the Campo Santo were also used to install remains of destroyed funerary monuments. The brickwork of the walls, which Döllgast repaired with the simplest of means, provides a calm and at the same time finely structured backdrop for the spolia. The facing bricks used during the "Trümmerzeit," or rubble era, in Munich convey the charm of the unfinished, the deliberately imperfect.

Döllgasts Arbeitsweise

Der Architekt Reinhard Riemerschmid, ein langjähriger Assistent von Döllgast, hat sich an den unermüdlichen Arbeiter erinnert: „Man konnte ihm zu jeder Tageszeit und noch spät abends am Zeichentisch begegnen. Ständig Neues erfindend, ohne Auftrag, ohne sich von Misserfolgen, Trauer, Ärger oder Freude beirren zu lassen, intensiv lebend nur für das Schöpferische, anspruchsvoll im Geistigen aus innerer Sicht heraus, anspruchslos im Äußeren und in bewusster Abwehr gegen jedes gesellschaftliche Leben, das ihm Aufträge hätte einbringen können. Seine Aufgaben stellte er sich selbst, ob er in der Vorstellung entwarf oder zeichnete oder ob er schrieb. Wie sehr sich ihm das alles zum schöpferischen Spiel verband, das er stets wie ein Kind mit dem tieferen Ernst des Humors betrieb, ist keinem seiner Schüler, der durch ihn Hören und Schauen gelernt hatte, verborgen geblieben. Er machte das Notwendige durch das Schöne und Vergnügliche erlernbar. Und zum Vergnüglichen gehörte für ihn sogar der Ausbruch des Zorns. Hier wurde seine Menschlichkeit offenbar hintergründig. Denn selbst der Zorn war für ihn ein Stück Liebe zum Mitmenschen, dem er damit weiterzuhelfen vermochte."[24]

24 Kat. Döllgast 1987, S./p. 232.

Döllgast's Working Methods

The architect Reinhard Riemerschmid, a former long-time assistant to Döllgast, reminisced about the unflagging worker: "At any time of day and even late at night he could be found at the drawing table, constantly coming up with new things, uncommissioned, without letting himself be deterred by failings, grief, or joy, living intensely just for his creativity, intellectually demanding out of inner vision, modest in terms of appearances and in conscious resistance against any social life that could have brought him commissions. He set himself tasks, whether designing in his mind, drawing, or writing. The degree to which all of this combined into creative play for him, which he always pursued like a child with the deeper seriousness of humor, was lost on none of his students who, through him, learned to hear and see. He made the necessary learnable through beauty and amusement. And the amusing, to him, even included the fit of temper. This is where his humanity apparently became profound, because to him even anger was a kind of love for one's fellow man whom he was able to help in this way."[24]

Architekten versus Kunsthistoriker

Döllgasts Friedhöfe sind bislang erhalten geblieben: Hier kann man noch den unverfälschten Architekten der ,Trümmerzeit' erleben. Vermutlich deshalb, weil sie bei ihrer Sanierung bereits funktionslos geworden waren und seither als öffentliche Grünflächen ihrem eigenen Rhythmus von Werden und Vergehen überlassen sind. Weshalb es bei den so genannten repräsentativen Bauten ganz anders war, hat Franz Hart an einem Beispiel dargelegt: „Ein junger Kunsthistoriker, Verfasser einer besonders gründlichen Dissertation, führte die gesamte Planungs- und Baugeschichte der Alten Pinakothek vor. Als letztes Lichtbild zeigte er den brennenden Bau in der Bombennacht und sagte dazu: ,1943/44 wurde die Alte Pinakothek zerstört. Nach dem Krieg hat Hans Döllgast das Bauwerk provisorisch wieder ergänzt; dass dieser Zustand nicht so bleiben kann, das ist allein schon eine Forderung der Qualität.'"[25] Ähnlich polemisierten Kunsthistoriker gegen Döllgasts Raum von St. Bonifaz, den sie als „kahl" und „ruinensentimentalisch" bezeichneten.[26]

Offensichtlich können gerade Kunsthistoriker den Eigenwert von ehrlicher, historisch gebrochener Architektur nicht begreifen. Es gibt aber auch andere wie etwa Norbert Huse, der den Alten Südlichen Friedhof gerühmt hat, weil „dessen Kargheit und Lakonik in einer Intensität von Zerstörung, Erinnerung und – gefährdeter – Bewahrung des Übriggebliebenen spricht, wie man sie in Deutschland an keinem anderen Ort mehr finden kann."[27]

Architects vs. Art Historians

Döllgast's cemeteries have thus far survived: it is there where one can still experience the pure architect of the Trümmerzeit. The reason for this is probably that, by the time of their redevelopment, they had already lost their function, and as public green areas they have since been left to their own rhythm of growth and decay. In the case of the so-called grand buildings it was quite different, as Franz Hart explained based on an example: "A young art historian, the author of a particularly thorough dissertation, gave a presentation tracing the entire planning and construction history of the Alte Pinakothek. The last slide he presented showed the burning building during the night of bombing and he said: 'In 1943–44 the Alte Pinakothek was destroyed. After the war Hans Döllgast did a temporary repair of the building; that this situation cannot remain is simply a matter of quality.'"[25] Art historians similarly polemicized against Döllgast's interior of St. Boniface, which they described as "bare" and exuding "ruin sentimentalism."[26]

Obviously, art historians in particular are unable to grasp the intrinsic value of honest, historically refracted architecture. Still, there are others such as Norbert Huse who praised the Old South Cemetery, because "it speaks of destruction, memory, and—imperiled—preservation of what is left and does so with an intensity no longer found elsewhere in Germany."[27]

25 Franz Hart über/*about* Hans Döllgast in:
Kat. Döllgast 1987, S./*p.* 260.
26 Von den Spuren 1998, S./*p.* 20.
27 Zitiert in/*quoted in*: Von den Spuren 1998, S./*p.* 86.

Münchner Friedhofskultur

Die bayerische Landeshauptstadt kann nicht nur mit Döllgasts vorbildlicher Reparatur von zwei aufgelassenen Friedhöfen glänzen, sondern auch mit dem allerersten Waldfriedhof in Europa, der in einem bestehenden Nadelwald angelegt und 1907 eröffnet worden war. Er ist ein Werk von Hans Grässel, der die Münchner Sepulkralarchitektur viele Jahre lang geprägt und ihr eine bewunderte Qualität gegeben hat. Zusammen mit dem Waldfriedhof wurde der Alte Südliche Friedhof 2014 in die ‚Europäische Route der Friedhofskultur' aufgenommen. Diese Ehrung wird allerdings seit kurzem davon überschattet, dass auf seinem Gelände ein Museum errichtet werden soll – gegen den ausdrücklichen Willen der Bevölkerung.[28]

Munich Cemetery Culture

The Bavarian State Capital can pride itself not only on Döllgast's exemplary repair of two abandoned cemeteries but also on the very first woodland cemetery in Europe, which was laid out in an existing coniferous forest and dedicated in 1907. The Waldfriedhof is a work of Hans Grässel, who for many years shaped sepulchral architecture in Munich and lent it a widely admired quality. Together with the Alter Südlicher Friedhof, it was included in the "European Cemeteries Route" in 2014. As of late, however, this distinction is being overshadowed by plans to build a museum on its grounds—against the express will of the population.[28]

28 Süddeutsche Zeitung, Ausgabe München/*Munich edition*, 21. April 2017, S./*p*. R7.

Alter Nördlicher Friedhof, München
Umgestaltung 1955

Zur Entlastung des Alten Südlichen Friedhofs war von 1866 bis 1869 nach einem Plan von Arnold Zenetti der Alte Nördliche Friedhof als zweite große Begräbnisstätte außerhalb der Altstadt angelegt worden. Das von hohen Ziegelmauern begrenzte Geviert wurde nach Kriegsschäden von Hans Döllgast in zwei Bereichen umgestaltet.[29]

Auch ‚Schwabinger Friedhof' genannt, lag er ursprünglich in der noch unbebauten Vorstadt inmitten von Wiesen und Feldern. Das lang gestreckte Viereck mit 16 Grabfeldern fügte sich in das gründerzeitliche Straßenraster der späteren Bebauung ein. Die zentrale Achse führte vom Haupteingang im Osten zur Aussegnungshalle und dem Betriebsgebäude am westlichen Rand der Anlage, wobei die Halle von Gruftarkaden flankiert wurde. Der bereits 1892 voll belegte Friedhof in der Maxvorstadt wurde 1939 aufgelassen. Schwere Zerstörungen erlitten im Zweiten Weltkrieg vor allem die Aussegnungshalle zusammen mit den beidseitigen Arkaden. So mussten zwischen 1949 und 1951 die einsturzgefährdeten Teile der Ruinen abgerissen werden.[30] Im Jahr 1955 erhielt Döllgast den Auftrag zur Umgestaltung. Auch bei dieser Instandsetzung orientierte er sich an Vorbildern aus der römischen Antike. Das Foto zeigt die Schmalseite der neuen Gruftarkaden mit der virtuosen Verbindung von alten und neuen Bauteilen.

29 Georg Dehio: Handbuch der deutschen Kunstdenkmäler, Band/*volume* München, München und/*and* Berlin 1996, S./*p.* 197.
30 Von den Spuren 1998, S./*p.* 105.

Alter Nördlicher Friedhof, Munich
Redesign 1955

Between 1866 and 1869 a second large cemetery intended to relieve the Old South Cemetery was created outside the city center according to plans by Arnold Zenetti. Enclosed by tall brick walls, the Alter Nördlicher Friedhof, or Old North Cemetery, was damaged during the war. Hans Döllgast subsequently redesigned it in two areas.[29]

Also called "Schwabinger Friedhof," the new burial grounds were originally located in the still unbuilt suburb amidst meadows and fields. The oblong quadrangle with sixteen sections fit into the gründerzeit, or "founding period," street grid of the subsequent development. The central axis ran from the main entrance in the east to the cemetery chapel and the operations building at the western edge of the grounds. The chapel was flanked by vault arcades. Fully occupied as early as 1892, the cemetery in the Maxvorstadt district was abandoned in 1939. Especially the cemetery chapel with the arcades on either side was heavily destroyed during the Second World War. Between 1949 and 1951, the parts of the ruins that were left standing had to be torn down, because they were in danger of collapsing.[30] In 1955 Döllgast was commissioned to redesign the cemetery. He again drew on ancient Roman models for this restoration project. This photograph shows the narrow side of the new vault arcades with the brilliant combination of old and new structural components.

Oase der Ruhe

Wie sein südliches Pendant ist der Alte Nördliche Friedhof eine grüne Oase der Ruhe, ein Ort der Entschleunigung, ein Angebot zur Muße. Weil die Maxvorstadt und das angrenzende Schwabing die am dichtesten bebauten Stadtteile von München sind, genießt die Bevölkerung diesen Freiraum mit dem alten Baumbestand und den teilweise verwitterten Grabsteinen für vielfältige Aktivitäten: vom Spiel der Kinder bis zur stillen Lektüre auf den Bänken. Friedrich Kurrent hat den ästhetischen Zauber der wiederhergestellten Friedhöfe so begründet: „Wie Döllgast die alten beschädigten Bauten einer Reparatur unterzieht. Wie die ältere architektonische Ordnung respektiert und interpretiert wird. Wie eine Reduzierung der Bauteile, Materialien, Details auf ein Minimum ein Maximum an beabsichtigter Wirkung erzeugt. Wie dadurch eine umfassendere Auslegung des Begriffs Ökonomie gelingt als die übliche. Wie aus der Not Tugend wird."[31]

Oasis of Peace

Just as its southern counterpart, the Old North Cemetery is a green oasis of peace, a place that slows down, an invitation to leisure. Because Maxvorstadt and neighboring Schwabing are the most densely built districts of Munich, the population uses this free zone with its old trees and partly weathered gravestones for all kinds of leisure activities, from the playing of children to quietly reading on the benches. Friedrich Kurrent has explained the aesthetic charm of the restored cemeteries as follows: "How Döllgast repairs the old damaged buildings. How their older architectural order is respected or interpreted. How structural elements, materials, and details are reduced to a minimum, yet achieve maximum intended impact. How this allows a more comprehensive interpretation than usual of the concept of economy. How a virtue is made of necessity."[31]

31 Zitiert in/*quoted in*: Von den Spuren 1998, S./*p.* 105.

Bereiche der Umgestaltung

Döllgasts wesentliche Eingriffe in den zerstörten Bestand betrafen zum einen die Westmauer mit den vorgelagerten Gruftarkaden, zum anderen den Haupteingang im Osten. Bei den 16 erhaltenen Arkaden besserte er auf seine inzwischen bekannte Weise das Mauerwerk aus und errichtete über dem Baukörper ein Pultdach. Die Gestaltung des Haupteingangs in der Ostmauer unterschied sich grundsätzlich von Zenettis Projekt: „Wo sich vor dem Krieg ein monumentales Rundbogenportal mit zwei flankierenden Seiteneingängen erhob, stehen bei Döllgast nur vier schlichte Mauerpfeiler, die filigrane Schmiedeeisentore tragen. Zenetti hatte einseitig neben das Portal ein in die Mauer eingebundenes Nebengebäude errichtet. Döllgast stellte diesem – symmetrisch auf der anderen Seite – ein Pendant gegenüber. Das kleine Haus (...) ist ein Kabinettstück Döllgastscher Architektur. Baugestalt, Dach, Mauerwerk, Fenster, Türen, Gitter und alle anderen Details zeigen brennpunktartig die hohen Qualitäten ihres Baumeisters."[32]

Redesigned Areas

Döllgast's key interventions in the destroyed historical grounds concerned the western wall with the vault arcades in front of it and the main entrance in the east. He repaired the masonry of the sixteen surviving arcades in his by now familiar way and built a pent roof over the structure. The design of the main entrance was decisively different from Zenetti's project: "Where a monumental round arch portal with side entrances on either side towered before the war, Döllgast put just four plain brick pillars which support filigree wrought-iron gates. On one side of the portal Zenetti had built an adjacent building that was tied into the wall. Döllgast created a counterpart for it that is located symmetrically on the other side of the portal. The small building ... is a masterpiece of Döllgastian architecture. The structure, the roof, the masonry, the windows, the latticework, and all other details evince in concentrated form the high standards of its architect."[32]

32 Von den Spuren 1998, S./p. 105.

Allerheiligenhofkirche, München
Noteindeckung 1971

Auch die von 1826–37 nach Plänen von Leo von Klenze errichtete Allerheiligenhofkirche war im Zweiten Weltkrieg schwer beschädigt worden. Hans Döllgast rettete die Ruine durch ein 1971 aufgesetztes Notdach.

Die neue katholische Hofkirche wurde nach Vorgaben des bayerischen Königs Ludwig I. im Rahmen der erweiterten Residenz erbaut. Die Eingangsfassade aus Werkstein wandte sich dem Marstallplatz zu, der Querschnitt täuschte einen basilikalen Aufbau vor. Die Kirche, ein verputzter Backsteinbau mit Gliederungen aus Naturstein, orientierte sich vor allem an romanischen und gotischen Vorbildern. Den längsgerichteten Innenraum prägte die Folge der ausgemalten Gewölbe. 1944 wurde die Kirche bis auf die Außenmauern zerstört, im Jahr 1962 die Platzsituation durch den Bau eines großen Kulissenhauses für die staatlichen Theater grundlegend verändert.[33] Nachdem die Ruine fast drei Jahrzehnte lang schutzlos der Witterung ausgesetzt war, erhielt Hans Döllgast den Auftrag zu ihrer Sicherung. Wie bei seinen Wiederherstellungen in der Nachkriegszeit setzte er beim Notdach sparsamste Mittel ein: „Auf die beschädigten Ziegelpfeiler, die gemauerte Kuppeln getragen hatten, betonierte er würfelartige Sockel als Auflager für zwei längs zum Raum laufende Fachwerkträger. Quer über diese legte er ingenieurmäßige Holzbinder. Die Dachuntersicht verschalte er mit sägerauhen Brettern. Die Raumwirkung war großartig."[34]

33 Georg Dehio: Handbuch der deutschen Kunstdenkmäler, Band/volume München, München und/and Berlin 1996, S./pp. 115 f.
34 Von den Spuren 1998, S./p. 14.

Allerheiligenhofkirche, Munich
Emergency Covering, 1971

Built in 1826–37 based on plans by Leo von Klenze, the Allerheiligenhofkirche, or Court Church of All Saints, was also severely damaged during the Second World War. Hans Döllgast saved the ruins by covering them with an emergency roof in 1971.

The new Catholic court church was built to specifications of the Bavarian king Ludwig I as part of the enlarged royal palace. The entrance façade of cut stone faced the Marstallplatz, with the cross section simulating a basilical structure. The church, a plastered brick building with natural stone structuring, drew primarily on Roman and Gothic examples. The sequence of the painted vaults shaped the longitudinal interior. In 1944 the church was destroyed: only the exterior walls were left standing. In 1962 the character of the site was changed radically by the construction of a large depot for the state theaters.[33] After the ruined structure had been exposed to the weather for nearly thirty years, Hans Döllgast was commissioned to secure it. Just as in his postwar restorations, he used the most economical means to create the emergency roof: "On top of the damaged brick pillars which had supported the masonry domes he poured cube-like concrete bases as supports for two truss girders running along the length of the church interior. Across these he placed engineered wooden trusses. He covered the soffit with rough-cut boards. The spatial effect was superb."[34]

Ausstellung in der Allerheiligenhofkirche 1987

Dreizehn Jahre nach Döllgasts Tod ehrte die TU München ihren einflussreichen Lehrer mit einer großen Ausstellung. Initiatoren waren der Lehrstuhl von Friedrich Kurrent und die ‚Architektursammlung' unter Leitung von Winfried Nerdinger. Zum Team, das sich bei der Gestaltung der Schau an Döllgasts Haltung orientierte, gehörten auch Michael Gaenßler und Franz Peter. Die Zeichnung zeigt den Entwurf von Döllgast für die Noteindeckung der Kirche.

1987 Exhibition at the Allerheiligenhofkirche

Thirteen years after Döllgast's death, the Munich Technical University organized a large-scale exhibition to pay tribute to its influential teacher. It was initiated by the chair held by Professor Friedrich Kurrent and the "architectural collection" headed by Winfried Nerdinger. The team, which drew on Döllgast's approach in organizing the show, included, among others, Michael Gaenßler and Franz Peter. This drawing shows Döllgast's design for the emergency covering of the church.

Kongenialer Ort

Das Werk von Döllgast war bereits in seinem Todesjahr 1974 in einer TU-internen Ausstellung gewürdigt worden. Friedrich Kurrent hat sich erinnert, dass diese erste Schau angesichts des umfangreichen Materials selbst für Döllgast-Kenner „überraschend" gewesen sei.[35] Im Unterschied zu seinen Wiederherstellungen waren die späten Arbeiten des Architekten weder in der Öffentlichkeit bekannt noch in Fachzeitschriften publiziert worden. Diese Erfahrung gab den Anstoß dafür, das Gesamtwerk wissenschaftlich zu erfassen und zu bearbeiten. So konnte im Sommer 1987 eine umfassende Ausstellung eröffnet werden – und es war ein Glücksfall, dass sie in der Allerheiligenhofkirche gezeigt wurde, in der authentischen Atmosphäre von Döllgasts letzter großer Sanierungsarbeit. Sparsam wie dessen Eingriffe bei der Rettung der Ruine präsentierte sich die Schau in dem hohen Raum: kongenial in ihrer schnörkellosen Einfachheit. Für den Fotografen Klaus Kinold war sie „eine der eindrucksvollsten Architekturausstellungen, die ich je gesehen habe. Hier stimmte alles – der Ort, Inhalt und Form. Ein Dreiklang auf Zeit."[36] Zu sehen waren nicht nur Döllgasts Bauten, Umbauten und Sanierungen, sondern auch von ihm selber entworfene Möbel sowie faszinierende Beispiele seiner Schriftkunst. Ein besonderes Erlebnis vermittelten neben den farbig bewegten Aquarellen die virtuosen Zeichnungen: Döllgast war auch ein Meister der Architekturdarstellung.[37]

A Congenial Place

In an internal exhibition the Technical University had already honored Döllgast in the year of his death. Friedrich Kurrent remembered that, even for those who were familiar with Döllgast's work, this first show was surprising for the extensive material it presented.[35] Unlike his restorations, the architect's late work was not publicly known, nor had it been published in trade journals. This experience prompted the decision to catalogue and analyze his entire work. As a result, a comprehensive exhibition was organized, which opened in the summer of 1987—and it was a stroke of luck that it took place at the Allerheiligenhofkirche, in the authentic atmosphere of Döllgast's last major restoration project. The show in the high-ceilinged interior was sober like his interventions in saving the ruins: congenial in its straightforward simplicity. For Klaus Kinold, the photographer, it was "one of the most impressive architecture exhibitions I have ever seen. Everything was perfect: the location, the subject, and the form—a temporary triad."[36] Not only were Döllgast's buildings, conversions, and restorations on view, but also self-designed furniture and fascinating examples of his penmanship. Seeing his colorfully animated watercolors and virtuoso drawings was a special experience: Döllgast was a master of architectural drawing as well.[37]

35 Kat. Döllgast 1987, S./p. 10.
36 Gespräch/conversation Wolfgang Jean Stock mit/with Klaus Kinold, 9. August 2017.
37 Hans Döllgast: Häuser-Zeichnen, Ravensburg 1957.

Die kongenial, weil schnör-
kellos gestaltete Ausstellung
präsentierte sich in der au-
thentischen Atmosphäre der
geretteten Ruine.

The straightforward, and there-
fore congenial, exhibition was
shown in the authentic atmo-
sphere of the saved ruins.

Zerstörung eines Denkmals

Im Ausstellungskatalog hat Winfried Nerdinger den beispielhaften Charakter von Döllgasts schöpferisch wiederhergestellten Bauten betont: Sie „heben ihn nicht nur völlig aus der Wirtschaftswunderarchitektur heraus, deren besonderes Kennzeichen die Verdrängung der Geschichte durch geschichts- und gesichtslose Neubauten ist, sondern sichern ihm auch einen Ehrenplatz in der deutschen Architekturgeschichte der Nachkriegszeit."[38] Dieses Bekenntnis zur gebrochenen Historie, diese eindrückliche Erinnerung an den Feuersturm des selbst verschuldeten Bombenkriegs wurde bei der Allerheiligenhofkirche nach dem Ende der Ausstellung vollständig ausgelöscht. Trotz energischer öffentlicher Proteste wurde die Einwölbung des Raums rekonstruiert, obwohl die Kirche zuvor als „schwaches Werk" von Klenze eingestuft worden war. Auch für den Kritiker Gottfried Knapp bestätigte sich der Münchner Hang zur Verdrängung: „Eine schön geschmückte Leiche scheint hier als angenehmer empfunden zu werden als ein lebendiger Körper, der ein paar Narben zeigt."[39]

Destruction of a Monument

In the exhibition catalogue Winfried Nerdinger emphasized the exemplary character of Döllgast's creatively reconstructed buildings which "not only lift him clearly above Wirtschaftswunder architecture, whose hallmark is the repression of history through ahistorical and faceless new buildings, but also earned him a special place in the history of German postwar architecture."[38] After the exhibition ended, this commitment to fractured history, this impressive memento of the conflagration of the self-inflicted bomb war embodied by the Allerheiligenhofkirche was completely obliterated. In spite of strong public protest, the vaulting of the interior was reconstructed, even though the church had previously been rated as a "weak work" of Klenze. The critic Gottfried Knapp, too, saw this as a confirmation of the Munich tendency to repress: "It seems that a beautifully adorned corpse is regarded as more pleasant here than a living body that shows a few scars."[39]

38 Kat. Döllgast 1987, S./p. 21.
39 Gottfried Knapp: Auf der Suche nach dem Geheimnis hinter der Tür, in: Helmut Bauer und/and Hans Ottomeyer (Hg./eds.): Münchner Räume, München 1991, S./p. 27.

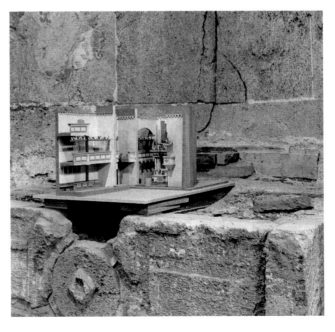

Döllgasts persönliche Handschrift kommt besonders bei seinen Möbelentwürfen zum Ausdruck. In ihnen verbinden sich Einflüsse aus dem Biedermeier, der Bewegung ‚Arts and Crafts' sowie der bäuerlichen Welt, mit der er von Jugend an vertraut war.

Döllgast's personal touch shows especially in his furniture designs. They combine influences of the Biedermeier period, the Arts and Crafts movement, and the rural world with which he was familiar from an early age.

Karljosef Schattner
1924–2012

Meine Arbeit lebt von der Kontinuität: von der Kontinuität des Ortes, für den ich baue, und meiner eigenen Kontinuität.
Die Erfindung, oder besser der Entwurf, ist für den Ort, für den er bestimmt ist, eine sehr persönliche Antwort.

My work thrives on continuity: on the continuity of the place I build for, and on my own continuity.
The invention, or rather the design, is a very personal response to the place for which it is intended.

Karljosef Schattner

Ulmer Hof – Bibliothek, Eichstätt
1978–1980

Für die Domherren in Ulm wurde im 17. Jahrhundert in der Innenstadt ein Palais errichtet. Im 19. Jahrhundert wurde das Gebäude als humanistisches Gymnasium genutzt. Dabei kam es zu starken Eingriffen in die Grundrissstruktur. Der Innenhof war mit unschönen Bauten verstellt. Das leerstehende historische Gebäude konnte Ende der 1970er Jahre für die neu gegründete Universität umgebaut werden.

Der Fachbereich Katholische Theologie und die dazugehörige Bibliothek waren unterzubringen. Im Zuge des Umbaus wurden die Räume der Professoren und die Seminarräume in die dreiflüglige Anlage gelegt. Die historische Treppe wurde erhalten, zwei zusätzliche Treppenhäuser neu eingefügt. Der offene Hofraum wurde überdacht. Aus einem ehemaligen Außenraum wurde ein neuer Innenraum. Ein hallenartiger Lesesaal, der heute Zentrum der Bibliothek ist, wurde so geschaffen. Er bezieht einen zusätzlichen Reiz aus der Spannung zwischen den klassischen Putzfassaden des Altbaus und der unverkleideten Betonkonstruktion des neuen Büchermagazins. Eine wesentliche Rolle spielte dabei die technische Eleganz der neuen Baustoffe Stahl, Blech und Glas. Die im 19. Jahrhundert geschlossenen Mauerbögen des Erdgeschosses wurden geöffnet und eine Stahlkonstruktion vor die wieder sichtbar gemachten Arkaden gestellt. Sie sichert die Wand statisch und trägt eine Verglasung, die aus Brandschutzgründen zwischen Gang und Lesebereich notwendig geworden war. Aus allen Geschossen des Barockbaus besteht eine Blickverbindung zum Bibliotheksraum.

Ulmer Hof – Library, Eichstätt
1978–1980

In the seventeenth century, a palace was erected in the center of Eichstätt for the canons of Ulm. In the nineteenth century, the building was used as a humanistic grammar school. For this reason, major changes were made to the floor plan structure. Unsightly buildings blocked the interior courtyard. In the late 1970s the vacant historical building was refurbished for the newly founded university.

The Department of Catholic Theology and the associated library needed to be accommodated. During the renovation, the professors' offices and the seminar rooms were moved into the three-wing complex. The historical staircase was preserved, and two additional stairwells were added. The open courtyard was covered with a roof. What used to be an exterior space became a new interior space. In this way, a hall-like reading room was created which is now the center of the library. This space derives additional appeal from the contrast between the classical plastered façades of the old building and the exposed concrete construction of the new book stacks. The technical elegance of the new construction materials steel, sheet metal, and glass played a crucial role in this. The masonry arches on the ground floor, which in the nineteenth century had been walled in, were opened up again, and a steel construction was installed in front of the arcades, which were made visible again. It secures the wall structurally and supports glazing which was required between the hallway and reading area for fire safety reasons. From all floors of the baroque building there is a visual connection to the reading room.

Durch die neue Nutzung erhielt der Ulmer Hof sowohl im Inneren als auch zum Holbeinplatz hin ein neues Gepräge. Der wesentliche Eingriff in die historische Substanz war die Konversion des davor offenen Innenhofs in den hallenartigen Lesesaal, der nach Süden hin durch die unverkleidete Betonkonstruktion des Büchermagazins geschlossen wird. Wegen der neuen Nutzung musste ein Eingang auf die Platzseite gelegt werden. Vor der Treppe steht als historische Spolie ein Renaissance-Portal, das von kräftigen Stahlrahmen gehalten und ausgesteift wird.

As a result of the new use, the Ulmer Hof took on a new character on the inside as well as on the side facing Holbeinplatz. The main intervention into the historical building was the conversion of the previously open courtyard into a hall-like reading room which, at the southern end, is closed off by the exposed concrete construction of the book stacks. Due to the new use, an entrance had to be moved to the side facing the square. As a historical spoil, a Renaissance portal supported and braced by sturdy steel frames was placed in front of the staircase.

Der Diözesanbaumeister Karl-josef Schattner war ein Meister der ‚Nahtstelle' zwischen alten und neuen Bauteilen. In seinem Aufsatz ‚Bauen in historischer Umgebung' schrieb er, seine Konzepte seien „unter der Forderung entwickelt, Übergänge nicht zu verschleifen, Gestern und Heute zu trennen. Ich habe dies mit dem Wort ‚Nahtstelle' umschrieben (...) Historische und neue Qualität treten in einen Dialog, bilden miteinander etwas Neues."[40]

The Diocesan Architect Karl-josef Schattner was the master of the seam between the old and new parts of the building. In his essay "Building in a Historical Context," he wrote that his concepts were "developed under the premise not to smooth out transitions, to separate past and present. I used the word "seam" to describe this. ... Historical and new quality enter into a dialogue and together add up to something new."[40]

40 Karljosef Schattner in Klaus Kinold (Hg./*ed.*): KS Neues. Neues Bauen in Kalksandstein 1969–1994, München 1994, S./*pp.* 157 f.

Altes Waisenhaus, Eichstätt
1985–1988

Das Alte Waisenhaus war in einem ruinösen Zustand. Das Dach war teilweise abgedeckt, der Putz heruntergefallen, Wände waren durchfeuchtet, Fenster vermauert, Holztreppen angefault. Das Haus konnte nur durch einen Umbau von Grund auf gerettet werden. Aus dem wachsenden Raumbedarf der jungen Universität ergab sich eine neue Nutzung.

Seit 1988 befindet sich hier das Institutsgebäude für Psychologie und Teilbereiche des Instituts für Journalistik. Nach wie vor bildet das mächtige Bauwerk, zusammen mit der gegenüberliegenden Sommerresidenz, eine Art Tor zur Stadt. Ursprünglich bestand das Waisenhaus im 16. Jahrhundert aus zwei Gebäuden, die erst im 18. Jahrhundert durch den Architekten Maurizio Pedetti zu einem Gebäude verbunden wurden. Im Zuge des Umbaus wurde die historische Gasse zwischen den beiden Gebäuden wieder hergestellt. Hier befindet sich heute das zentrale Treppenhaus aus Stahl und Glas. Durch diese Erschließung wurde die Schicht des 16. Jahrhunderts, die zur Geschichte dieses Hauses gehört, wieder sichtbar. Auf der Rückseite des Gebäudes musste die alte Nordwand beseitigt werden. Da durch die Nutzung zwei zusätzliche Fluchttreppen nötig geworden waren, wurde entschieden, die Renaissancefassade zu restaurieren und eine Wandscheibe aus Beton davor zu stellen. Im so entstandenen schmalen, hohen Luftraum der Gartenfront konnten rechts und links die notwendig gewordenen Fluchttreppen eingefügt werden. Durch diese Art des Umbaus, die die Grenzen von Alt und Neu deutlich sichtbar macht, wird die Baugeschichte ablesbar.

Old Orphanage, Eichstätt
1985–1988

The old orphanage was in a ruinous condition. The roof was partly gone; plaster had fallen off; walls were water-soaked; windows were bricked up; wooden stairs were rotting. The only way to save the building was through a complete renovation. The young university's growing need for space gave rise to a new use.

Since 1988 the building houses the Department of Psychology and parts of the Institute of Journalism. Together with the summer residence across from it, the mighty structure continues to function as a gate of sorts to the city. Originally, in the sixteenth century, the orphanage consisted of two buildings; only in the eighteenth century were these combined by the architect Maurizio Pedetti. As part of the renovation, the historical alley between the two buildings was restored. Today, the central stairwell of steel and glass is located there. By opening it up like this, the sixteenth-century layer that is part of the building's history is once again visible. At the rear of the building, the old north wall had to be removed. Because the new use made it necessary to add two additional emergency staircases, it was decided to restore the Renaissance façade and place a concrete wall slab in front of it. The resulting narrow, tall space on the garden side allowed for the insertion of the required emergency staircases on the right and left. This kind of building alteration, which renders the boundaries between old and new visible, confronts us with the history of the building.

Die Gegenwart leugnen hie-
ße die Geschichte leugnen.
Neues Bauen in alter Um-
gebung ist etwas Selbstver-
ständliches.

To negate the present would
mean to negate history.
New building in old environ-
ments is a natural thing.

Karljosef Schattner

Der große Baukörper bestand ursprünglich aus zwei Gebäuden, die erst im 18. Jahrhundert verbunden wurden. Die historische Gasse zwischen ihnen nutzte Schattner für den Einbau eines zentralen Treppenhauses aus Stahl und Glas [Abb. Seiten 76/77]. Anstelle der alten Nordwand entwarf er eine zweischichtige Gartenfront. Zwischen den restaurierten Renaissance-Fassaden der alten Gebäude und der davor gestellten Wandscheibe aus Beton befindet sich ein hoher Luftraum, der die beiden Fluchttreppen aufnimmt.

The large building originally consisted of two structures that were connected only in the eighteenth century. Schattner used the historical alley between them to build a central stairwell of steel and glass [fig. pp. 76–77]. In the place of the old north wall he designed a two-layered garden front. A concrete wall slab was placed in front of the restored Renaissance façades of the old structures to create a tall space between them which accommodates the two emergency staircases.

Schattners internationale An-
erkennung beruht auch auf
seiner Kultivierung von Details.
In seinem bereits erwähnten
Aufsatz schrieb er: „Bauwerk
und Architekturdetail stehen
in enger Wechselbeziehung
zueinander. Wie das Archi-
tekturdetail logisch aus der
großen Form entwickelt wird,
ist es das Detail, das die Archi-
tektur, das Gebäude trägt. (...)
Das Detail übernimmt in der
direkten Begegnung die Auf-
gabe, Architektur zu ‚begrei-
fen'. Die Qualität des Details
hat meiner Meinung nach eine
entscheidende Bedeutung für
die Ausstrahlung einer Archi-
tektur, für ihre Atmosphäre."[41]

Schattner's international rec-
ognition is based also on his
attention to details. In his afore-
mentioned essay he wrote:
"The building and architectur-
al details are closely interre-
lated. Just like the architectural
detail is developed logically
from the larger form, the de-
tail carries the building. ...
In the direct encounter, the
detail assumes the task of un-
derstanding architecture. The
quality of the detail is, I think,
of crucial importance for the
aura, the atmosphere of the
architecture."[41]

41 Siehe Anmerkung/*see note* 40,
S./*p.* 158.

Schloss Hirschberg, bei Beilngries
1987–1992

Circa 40 Kilometer von Eichstätt entfernt liegt oberhalb von Beilngries auf einer steilen Bergzunge das ehemalige fürstbischöfliche Jagdschloss Hirschberg. Zuvor befand sich hier eine mittelalterliche Burg, die nach einem Brand im 18. Jahrhundert einer symmetrischen barocken Schlossanlage weichen musste. Das mehrfach veränderte Schloss sollte Ende der 1980er Jahre restauriert und zu einer Exerzitien- und Bildungsstätte der Diözese Eichstätt umgebaut werden. Die neue Nutzung erforderte eine Großküche und Speisesäle. Sie wurden in einem eigenen Neubau untergebracht. Der sehr beengten Lage auf dem Bergsporn wegen wurde der neue Versorgungstrakt seitlich vor den Südflügel des Schlosses gelegt und teilweise in den Bergrücken hineingebaut. Archäologische Funde auf der Baustelle erforderten eine Umplanung noch während der Bauzeit und führten zu der heutigen Lösung. Auf der Südseite der Anlage entstand ein kantiger Baukörper, der von schlanken Pfeilern aus Sichtbeton getragen wird. Als verbindendes Element zwischen dem Neubau und dem historischen Gebäude dient eine Glashalle, die als Cafeteria genutzt wird. Die Wahl der Materialien betont die gewollte Distanz zum Altbau. Ein zusätzlicher Putzbau hätte die schlüssige Großform des Altbaus verunklart. Auch die Ordnung der neuen Konstruktion setzt sich bewusst vom Rhythmus des Altbaus ab. Dennoch bilden die alten und neuen Gebäudeteile eine geschlossene Einheit.

Hirschberg Castle near Beilngries
1987–1992

Perched atop a steep mountain spur above Beilngries, some forty kilometers from Eichstätt, is the Jagdschloss Hirschberg, the former hunting lodge of the prince bishop. Previously, a medieval castle stood on the site, which had given way to a symmetric baroque castle complex after a fire in the eighteenth century. In the late 1980s, the castle, which had undergone multiple alterations, was to be restored and converted into a retreat and education facility for the Diocese of Eichstätt. The new use involved the need for a large kitchen and dining halls. These were accommodated in a separate new building. Because of the very confined location on a spur, the new supply wing was placed sideways in front of the south wing of the castle and partly built into the mountain ridge. After construction began, archaeological finds on the construction site called for changes to the plans and resulted in the present-day solution. On the south side of the complex, a hard-edged structure supported by slender, exposed-concrete pillars went up. A glass hall which is used as a cafeteria serves as a link between the new construction and the historical building. The choice of materials underscores a deliberate distance, for an additional stucco building would have blurred the coherent overall form of the old building. The organization of the new construction is also deliberately distinct from the rhythm of the old building. Still, the old and new structures form a coherent whole.

Das lang gestreckte, als Cafeteria genutzte Glashaus bildet das ‚Gelenk' zwischen dem Schloss und dem neuen Trakt. Der hallenartige Raum mit seinem transparenten Satteldach aus Stahl und Glas strahlt eine ruhige Modernität aus. Als Zugang aus dem historischen Bestand dient ein sanft abfallender, über einem Kiesbett verlaufender Stahlsteg, der in einen Durchbruch des alten Mauerwerks gelegt wurde. Neben dem Ausgang in der Glashalle führt eine markant detaillierte Treppe aus Beton und Stahl auf das begehbare Dach des neuen Trakts.

The elongated glass structure being used as a cafeteria functions as a joint between the castle and the new wing. The hall-like space with its transparent, gabled, steel-and-glass roof exudes a calm modernity. Placed into an opening in the old brickwork, a gently sloping footbridge running across a gravel bed provides access from the old complex. Next to the exit of the glass hall, a strikingly detailed concrete staircase leads up to the accessible roof of the new wing.

Die drei von Süden her belichteten Speisesäle im Erweiterungsbau lassen sich durch Schiebewände aus Stahl und Glas flexibel verbinden. Auf das Glas wurden vergrößerte Fotomotive von Klaus Kinold aufgetragen. Die sich überlagernden Siebdrucke architektonischer Grundelemente wie Säule und Wand erhalten die Transparenz, unterstreichen aber zugleich die Schichtung der Räume. Beide Motive beziehen sich außerdem auf die regionalen Traditionen von Bruchsteinmauerwerk und barocker Prachtentfaltung. Das kleine Foto zeigt einen Blick von der Bastion hinunter in das Altmühltal.

The three dining halls in the annex, which are lit from the south, can be flexibly combined by sliding partitions of steel and glass. Enlarged photographs by Klaus Kinold were screen-printed onto the glass. The overlapping images of basic architectural elements such as column and wall preserve the transparency, while at the same time underscoring the layering of the spaces. At the same time, the images reference the regional traditions of quarrystone masonry and baroque display of splendor. The small photograph shows a view from the fortress down into the Altmühl Valley below.

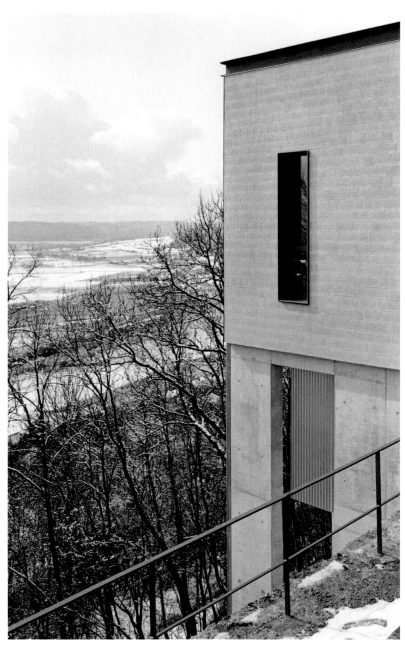

Josef Wiedemann
1910–2001

Von den Architekten meiner Generation betrachtet jeder unter den Lehrern seiner Ausbildung Döllgast als seinen eigentlichen Meister. Meine Verbindung zu ihm setzte nie aus. Ich zeigte ihm zuletzt noch die Glyptothek im Bau. Ohne sein meisterhaftes Beispiel, die „Reparatur" der Alten Pinakothek, wäre mir diese Aufgabe kaum gelungen.

All the architects of my generation consider Döllgast, among the teachers they trained under, as their real master. My connection to him was never interrupted. Most recently I showed him the Glyptothek when it was under construction. Without his masterly example, the "repair" of the Alte Pinakothek, I would never have been able to successfully realize this project.

Josef Wiedemann

Glyptothek München
Wiederaufbau 1967–1972

Auf Wunsch von Kronprinz Ludwig wurde die Glyptothek zwischen 1816 und 1830 am heutigen Königsplatz nach Plänen von Leo von Klenze errichtet, der den Wettbewerb gewonnen hatte. Der klassizistische Tempelbau im ionischen Stil war in Deutschland die erste Sammlung von antiken Bildwerken aus Ägypten, Griechenland und Italien. Das Gebäude, dessen Außenwände mit Ausnahme der Nordfassade geschlossen und durch Skulpturennischen gegliedert sind, ist eine Vierflügelanlage um einen quadratischen Innenhof. Der Eingang liegt im Portikus, für dessen Giebelfeld der Bildhauer Martin von Wagner in Rom eine Athena im Kreise von Künstlern schuf.

Bei der Bombardierung im Jahr 1944 wurden die Innenräume fast völlig zerstört. Dabei ging die vom Kronprinzen zusammen mit Klenze geforderte opulente Innenausstattung verloren, neben Stuckdekorationen und Reliefs auch Fresken von Peter Cornelius. Nach einer vorläufigen Instandsetzung des Gebäudes in der frühen Nachkriegszeit wurde der Münchner Architekt und Hochschullehrer Josef Wiedemann mit dem Wiederaufbau beauftragt. Die Debatten über eine angesichts der Kriegsverluste angemessene Lösung wurden anfangs der 1960er Jahre sehr heftig geführt. Schließlich konnte sich Wiedemann mit seinem Vorschlag durchsetzen, das Bauwerk nicht zu rekonstruieren, sondern „interpretierend" zu reparieren. Dabei wurde auf die frühere Innenausstattung bewusst verzichtet. Vielmehr erneuerte Wiedemann die Raumschalen als Sichtmauerwerk, das er mit einer dünnen Mörtelhaut überzog. Dadurch kamen die antiken Bildwerke besser zur Geltung als im originalen Bau.

Glyptothek Munich
Reconstruction 1967–1972

At the request of Crown Prince Ludwig (later King Ludwig I), the Glyptothek was erected between 1816 and 1830 on what is today Königsplatz. Designed by Leo von Klenze, who had won the competition, the classicist temple in the Ionic style was the first museum in Germany dedicated to ancient sculpture from Egypt, Greece, and Italy. The building, whose exterior walls, with the exception of the north façade, are all closed and divided by sculpture niches, consists of four wings arranged around a square inner courtyard. The entrance is marked by a portico for whose tympanum the sculptor Martin von Wagner in Rome created a Pallas Athena surrounded by artists.

During the 1944 bombing, the interior spaces were largely destroyed. The lavish interior decoration the crown prince and Klenze had called for was lost. It included stucco decorations and reliefs as well as frescoes by Peter Cornelius. After a temporary repair of the building in the early postwar era, Josef Wiedemann, the Munich architect and college professor, was charged with its reconstruction. In the early 1960s, the debates about an adequate solution in light of the losses suffered during the war were fierce. Eventually, Wiedemann prevailed with his proposal for an interpretative repair rather than a reconstruction of the building. The previous interior furnishings were deliberately dispensed with. Instead, Wiedemann restored the interior walls as exposed brickwork, which he coated with a thin skin of mortar. As a result, the ancient sculptures were thrown into sharper relief than they had been in the original building.

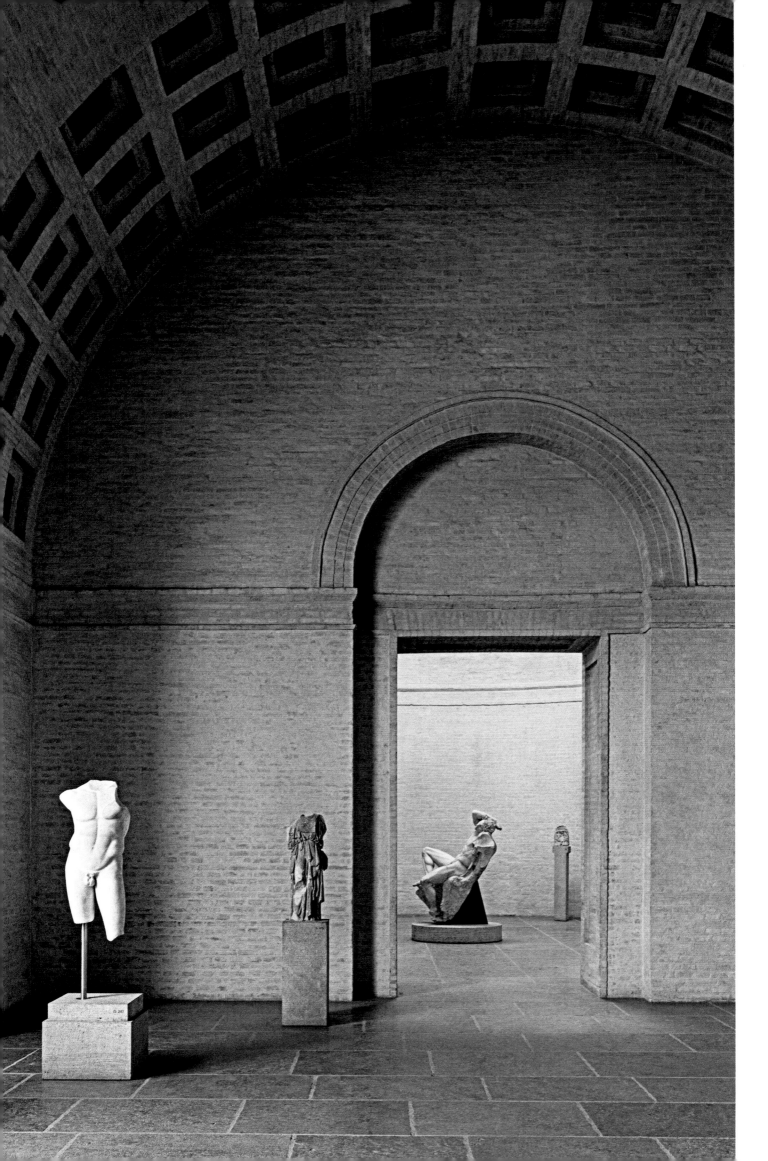

Lebendige Denkmalpflege

1953 waren die Außenfassaden der Glyptothek weitgehend wieder hergestellt und der Rohbau mit einem provisorischen Dach gedeckt worden. Gegen die in den 1960er Jahren erhobenen Forderungen nach einer völligen Rekonstruktion des Gebäudes oder nach seinem weitgehenden Umbau sprach sich Josef Wiedemann beharrlich für eine lebendige Denkmalpflege aus: „Die Instandsetzung der Glyptothek ist eine Wiederholung ihrer Entstehungsgeschichte mit anderem Ausgang. Sie war für den Architekten kein Fall der Denkmalpflege, sondern eine Bauaufgabe, bei der das Wesentliche des Vorhandenen bewahrt und sinnvoll in das notwendig Neue einbezogen werden sollte. Bewahren, nicht museal verstanden, sondern durch Vergegenwärtigung, sollte schließlich auch der Sinn der Denkmalpflege sein. Diese Auffassung schließt eine Veränderung des historischen Bestandes innerhalb seiner Eigenart nicht aus."[42]

42 Otto Meitinger (Hg./*ed.*): Josef Wiedemann. Bauten und Projekte, München ²1994, S./*pp.* 62 f.

Living Preservation of Historical Monuments

In 1953 the exterior walls of the Glyptothek had been largely restored and the shell of the building had been covered with a temporary roof. Opposing calls for a full reconstruction or sweeping renovation of the building in the 1960s, Josef Wiedemann unwaveringly came out in favor of a living preservation of historical monuments: "The restoration of the Glyptothek is a repetition of the history of its origins with a different ending. To the architect it was not a case of preservation of historical monuments but rather a construction project that involved preserving the essence of the existing and meaningfully incorporating it into the new. Preservation not in a museum sense, but making present—that is really what the purpose of historical preservation should be. Such an approach doesn't rule out an alteration of the historical building that respects its distinct character."[42]

Bei der Erstpräsentation nach dem Zweiten Weltkrieg wurden die antiken Bildwerke so großzügig in den Räumen aufgestellt, dass die Besucher zwischen ihnen zwanglos flanieren konnten.

In the inaugural presentation after the Second World War, the ancient sculptures were so spaciously installed in the galleries that visitors could casually stroll among them.

Reparatur der Raumgestalt

Als der Kronprinz die Glyptothek planen ließ, riet ihm sein Berater, der Bildhauer Martin von Wagner, davon ab, das Gebäude prunkvoll auszustatten. „Jede Zierde, alles bunte und glänzende thut den idealen Kunstwerken schaden", schrieb er, doch er wurde nicht erhört. Nach den Zerstörungen des Zweiten Weltkriegs wurde die Frage der Ausschmückung wieder aktuell. Josef Wiedemann konnte sich jedoch mit seiner Auffassung durchsetzen, die reine Raumgestalt wirken zu lassen. Was noch erhalten sei, Portale oder einzelner Stuck, solle bleiben, schrieb er in einer Stellungnahme, „alles andere aber müsste gleich gut wie das alte Mauerwerk vervollständigt werden, sauber bündig verfugt und mit einer dünnen Mörtelhaut überzogen. Das ergäbe die lebendige, aber ruhige Wand, erhielte die ursprüngliche Raumgestalt und erzählte von dem, was war."[43]

43 Siehe Anmerkung/*see note* 42.

Repair of the Spatial Structure

When the crown prince had the Glyptothek planned, his consultant, the sculptor Martin von Wagner, advised against sumptuously decorating the building. "Any adornment, anything colorful and shining will be detrimental to the perfect artworks," he wrote, but his advice was not heeded. After the destruction during the Second World War, the issue of decoration became topical again. But Josef Wiedemann prevailed with his concept to let the pure spatial structure sink in. What is still extant—portals or pieces of stucco—should stay, he wrote in a statement. "Everything else ought to be supplemented in the same quality as the old masonry, tidily grouted flush and coated with a thin skin of mortar. The result would be a lively yet calm wall, and it would preserve the original spatial structure, while telling of the past."[43]

Viele glauben, mit der Rekonstruktion die ‚ach so schöne Zeit' zurückholen zu können. Geschichte ist kein Rückschritt, sondern ein Vorgang. Wir können früheres Leben erkennen, aber nicht wiederholen. ‚Niemand steigt zweimal in den gleichen Fluss.'

Josef Wiedemann

Many people think a reconstruction could bring back the good old days. History is a process, not a step back. We can recognize past life, but we can't repeat it. You never step into the same river twice.

Klaus Kinold

Schöpferische Wiederherstellung
Hans Döllgast
Karljosef Schattner
Josef Wiedemann

Ausstellung/Exhibition
Kunstverein Ingolstadt
10. Mai – 16. Juni 2019

Der Kunstverein Ingolstadt besteht seit 1959 und engagiert sich für die Vermittlung zeitgenössischer Kunst und relevanter städtischer Themen durch Ausstellungen, Diskussionsforen und Lesungen. Seit 2003 fördert er durch sein Architekturforum zudem den Dialog mit Öffentlichkeit, Baubehörden, Architekten, Künstlern und Bauherren. Der Kunstverein verfügt über eindrucksvolle Ausstellungsräume im großen Komplex des Stadttheaters an der Donau, der 1966 nach Plänen des Berliner Architekten Hardt-Waltherr Hämer als eine polygonale Anlage in Sichtbeton eröffnet wurde und seit 2003 unter Denkmalschutz steht.

Auf Initiative von Herbert Meyer-Sternberg wird die Ausstellung ‚Schöpferische Wiederherstellung' von der Stiftung des BDA Bayern sehr großzügig unterstützt.

Founded in 1959, the Kunstverein Ingolstadt is dedicated to presenting and providing information about contemporary art and relevant urban issues by means of exhibitions, discussion forums, and lectures. Since 2003 it also promotes dialogue with the public, building authorities, architects, artists, and builders through its architecture forum. The Kunstverein has impressive exhibition spaces in the large complex of the Stadttheater an der Donau, which was designed as a polygonal exposed-concrete complex by the Berlin architect Hardt-Waltherr Hämer and inaugurated in 1966. Since 2003 it has been listed as a historical monument.

At the initiative of Herbert Meyer-Sternberg, the Foundation of the BDA Bayern has provided very generous support for this exhibition.

Impressum/Imprint

Diese Publikation erscheint anlässlich der Ausstellung/
This catalogue is published to accompany the exhibition:

Klaus Kinold

Schöpferische Wiederherstellung
Hans Döllgast
Karljosef Schattner
Josef Wiedemann

im Kunstverein Ingolstadt
mit freundlicher Unterstützung der Stiftung des BDA Bayern
10. Mai – 16. Juni 2019

Kuratoren/Curators:
Jörg Homeier, Hubert P. Klotzeck, Herbert Meyer-Sternberg

Katalog/Catalogue:

Herausgeber/Editor:
Klaus Kinold

Text/Texts:
Wolfgang Jean Stock

Gestaltung/Design:
Klaus Kinold, Dagmar Zacher

Übersetzung/Translations:
Bram Opstelten

Englisches Lektorat und Korrektorat/
English copyediting and proofreading:
Keonaona Peterson

Lithographie/Separations:
Serum Network, München/Munich

Druck und Bindung/Printing and binding:
Graspo, Zlín

Printed in Czech Republic

© Hirmer Verlag GmbH, München/Munich
© Fotografien: Klaus Kinold, München/Munich
© Text: Wolfgang Jean Stock, München/Munich

Frontispiz/Frontispiece:
Alte Pinakothek, München/Munich, 1981

Die deutsche Nationalbibliothek verzeichnet diese Publika-
tion in der Deutschen Nationalbibliografie; detaillierte
bibliografische Angaben sind im Internet über http://dnb.de
abrufbar/The Deutsche Nationalbibliothek holds a record
of this publication in the Deutsche Nationalbibliografie;
detailed bibliographical data can be found at http://dnb.de

ISBN 978-3-7774-3307-3

www.hirmerverlag.de

Der Herausgeber bedankt sich für die Genehmigung
zum Abdruck seiner Fotografien der Glyptothek bei den
Staatlichen Antikensammlungen und Glyptothek,
München/The editor thanks the Staatliche Antiken-
sammlungen and Glyptothek in Munich for the permis-
sion to print his photographs taken in the Glyptothek.

Mit dieser Buchhandelsausgabe erscheinen
nummerierte und signierte Vorzugsausgaben
mit einem Originalfoto von Klaus Kinold
(Silbergelatineprint, 21 × 30 cm).

Along with this trade edition, numbered and
signed special editions with an original photo
by Klaus Kinold (silver gelatin print, 21 × 30 cm)
are also being issued.

Erhältlich bei/available at:
www.storms-galerie.de